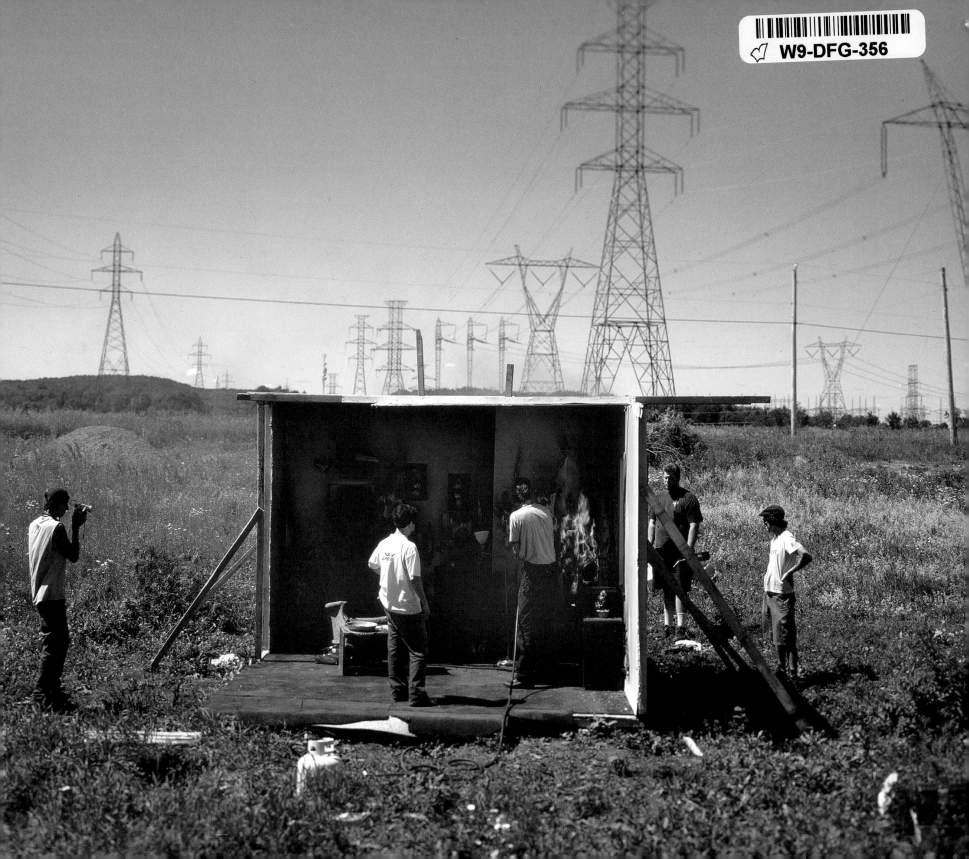

Library and Archives Canada
Cataloguing in Publication

Somzé, Catherine, 1977–
Carlos and Jason Sanchez: The moment of rupture =
L'instant de la rupture.
Essays by Catherine Somzé and Joanna Lehan;
translated by Nate Lunceford and Claire-Marie Thiry.
Text in English and French.
Co-published by:
UMA, La Maison de l'image et de la photographie,
Christopher Cutts Gallery, Torch Gallery.
Includes bibliographical references.
ISBN 978-0-9783439-0-3
(regular edition).
ISBN 978-0-9783439-1-0
(deluxe edition with limited edition print)

1. Sanchez, Carlos, 1976– –Exhibitions.
2. Sanchez, Jason, 1981– –Exhibitions.
I. Lehan, Joanna II. Lunceford, Nate, 1979–
III. Thiry, Claire-Marie, 1981–
IV. UMA, La Maison de l'image et de la photographie
V. Christopher Cutts Gallery VI. Torch Gallery
VII. Title. VIII. Title: Moment of rupture.
IX. Title: Instant de la rupture.

TR647.S36 2007 779'.092271 C2007-902593-5E

— — — — — — —

CHRISTOPHER CUTTS GALLERY
21 Morrow Ave., Toronto, 416 532 5566 www.cuttsgallery.com

Catalogage avant publication
de Bibliothèque et Archives Canada

Somzé, Catherine, 1977–
Carlos and Jason Sanchez : The moment of rupture =
L'instant de la rupture.
Essais de Catherine Somzé et Joanna Lehan;
traduction de Nate Lunceford et Claire-Marie Thiry.
Texte en anglais et en français.
Publié en collaboration avec :
UMA, La Maison de l'image et de la photographie,
Christopher Cutts Gallery, Torch Gallery.
Comprend des références bibliographiques.
ISBN 978-0-9783439-0-3
(édition régulière).
ISBN 978-0-9783439-1-0
(édition de luxe incluant une photographie
à tirage limité)

1. Sanchez, Carlos, 1976– –Expositions.
2. Sanchez, Jason, 1981– –Expositions.
I. Lehan, Joanna II. Lunceford, Nate, 1979–
III. Thiry, Claire-Marie, 1981–
IV. UMA, La Maison de l'image et de la photographie
V. Christopher Cutts Gallery VI. Torch Gallery
VII. Titre. VIII. Titre : Moment of rupture.
IX. Titre : Instant de la rupture.

TR647.S36 2007 779'.092271 C2007-902593-5F

— — — — — — —

© 2007 Christopher Cutts Gallery, Torch Gallery,
UMA, La Maison de l'image et de la photographie,
Carlos & Jason Sanchez (images),
Joanna Lehan (text / texte) &
Catherine Somzé (text / texte).
Front cover / Couverture avant :
The Hurried Child (detail / détail), 2005
Back cover / Couverture arrière :
Natural Selection (detail / détail), 2004

— — — — — — —

PUBLISHED BY / PUBLIÉS PAR
Torch Gallery
Lauriergracht 94, NL – 1016 RN
Amsterdam, The Netherlands
+ 31-20-6260284
info@torchgallery.com
www.torchgallery.com

Christopher Cutts Gallery
21 Morrow Ave., Toronto, ON M6R 2H9, Canada
+ 1-416-532-5566
info@cuttsgallery.com
www.cuttsgallery.com

UMA, La Maison de l'image
et de la photographie
222, rue Dominion, bureau 15
Montréal (Québec) H3J 2X1, Canada
+ 1-514-933-4000

— — — — — — —

Thank you / Merci
Conseil des arts et des lettres du Québec, Canada
Council for the Arts, José & Louise Sanchez,
Elena Willis, Anny Piché, John Riviere, Doug Steiner
& Jasmine Herlt, Alex Guard, Ryal Cosgrove &
Dana Campbell from Cineffects, Danny Riviere,
Mario Mercier et orangetango, Catherine Somzé,
Joanna Lehan, Eileen Cowin, James D. Campbell,
Guardian-Angel, and to everyone who has helped
us out along the way / ainsi qu'à tous les gens qui
nous ont soutenu jusqu'à présent.

— — — — — — —

Special thanks / Remerciements spéciaux
Christopher Cutts and Adriaan "Torchmeister"
Van Der Have for their continuous support of our
work and for their generous contribution in the
creation of this book / pour leur support continuel
vis-à-vis notre travail et pour leur généreuse con-
tribution à la création de ce livre. André Cornellier
and to UMA, La Maison de l'image et de la photogra-
phie, for their assistance with our artistic produc-
tions as well as the production and the editing this
book / pour leur assistance avec notre production
artistique et pour avoir produit ce livre.

— — — — — — —

Joanna Lehan
Joanna Lehan is a freelance writer and photo editor,
and was co-organizer of the International Center of
Photography's Triennial of Photography and Video
in 2003 and 2006. She lives in New York. / Écrivaine
et directrice de publication photographique, Joanna
Lehan a co-organisé la Triennale de la photographie
et de la vidéo, au Centre International de la
Photographie, ICP, NY en 2003 et 2006. Elle vit
à New York.

Catherine Somzé
Catherine Somzé is a freelance art historian and
media critic based in Amsterdam. / Catherine
Somzé est une historienne de l'art et critique
des médias. Elle vit et travaille à Amsterdam.
www.cameralittera.org

— — — — — — —

Carlos and Jason Sanchez are represented by /
Carlos et Jason Sanchez sont représentés par

Christopher Cutts Gallery
21 Morrow Ave., Toronto, ON M6R 2H9, Canada
+ 1-416-532-5566
www.cuttsgallery.com

Torch Gallery
Lauriergracht 94, NL – 1016 RN
Amsterdam, The Netherlands
+ 31-20-6260284
www.torchgallery.com

— — — — — — —

www.thesanchezbrothers.com

— — — — — — —

Design / Conception : orangetango (Montréal)
Printing / Impression : K2 impressions inc. (Québec)
Printed and bound in Canada /
Imprimé et relié au Canada

TABLE OF CONTENTS

SOMMAIRE

INVENTING THE REAL

L'INVENTION DU RÉEL

THE ARTISTRY OF

À PROPOS DE LA CRÉATION ARTISTIQUE DE CARLOS ET JASON SANCHEZ

CARLOS AND JASON SANCHEZ

BY **PAR** Catherine Somzé

Dressed all in light blue, a young girl gazes out at us from a platform in a beauty-contest. Seated in his workshop, a taxidermist pauses, his face pensive. In deep water, sinking, a young woman is drowned in dark shadows. Whether their inspiration draws on stories passed on by word of mouth, items found in the news, or personally lived experiences; at heart, the work of Carlos and Jason Sanchez is always driven by *the real*, the concrete. Family, everyday places, intimate relations—these are the subjects most favored by these two young Spanish-Canadian brothers who have been collaborating for the past few years. For them, the eeriness of the day-to-day world is in the end less frightening than it is fascinating—for here, to break one spell is merely to cast another one. At the respective ages of 25 and 30, Jason and Carlos are part of a generation for which photography no longer needs to obtain its artistic credentials—along with sculpture and painting, it can be counted among the Fine Arts. Photography serves to represent the real, but now it is fully authorized to *invent the real.* The time has come for artists to profit from the mimetic nature of photography so as to better illuminate that which, in the universe of apparent phenomena, remains invisible. As André Rouillé remarked in his work *La Photographie*; "Vis-à-vis the photographer concerned with reproducing forms, or with the photographer-artist who seeks to invent new ones, the artist makes use of photography as a mimetic material for capturing *forces*,"[1] so as to, "make one see that there is something that we can conceive and that we can neither see, nor reveal."[2] With a suspicious attitude toward ideologies intended to question other ideologies, Jason and Carlos Sanchez fit into a new paradigm of artistic creation, evident since the 1990's, that is no longer beholden to the critical process of deconstructing images. Unlike artists who have elevated the status of photography, the Sanchez brothers' aim is not to critique images in themselves. Nor do they target their history for being laden with values that supported systemic oppression of sexual, racial, and economic minorities. Accordingly, in relation to the artistic heritage of emblematic figures such as Cindy Sherman, the present generation seems less akin to utopian or radical ambitions than to their modes of work and aesthetic vocabulary. In any case, if today's artists have made their own the costly practice of elaborate *mises en scène*, they do so not in order to produce "signs of signs," but to re-engage reality. Although their images can make one think of altar pieces or family snapshots, their purpose is not to attack the ideology that underlies these formats and their history, but rather to make the spectator recognize and be moved by the presented works. Above all, the Sanchez' expressive enterprise is essentially *poetical*. They are not informed by some lack of faith in reality, but rather by a desire to play with appearances. The brothers try to go beyond the mere

Toute vêtue de bleu pâle, une petite fille nous regarde du haut de l'estrade d'un concours de beauté ; assis et l'air pensif, un taxidermiste prend une pause dans son atelier ; une jeune femme baignée d'ombre sombre dans des eaux profondes. Qu'ils puisent leur inspiration dans des histoires racontées, lues dans les faits-divers ou même vécues personnellement, c'est toujours *le réel* qui bat au cœur des œuvres de Carlos et Jason Sanchez. La famille, les endroits coutumiers, les relations intimes sont le matériau favori de ces deux jeunes frères canadiens d'origine espagnole qui depuis quelques années déjà travaillent ensemble. Leur monde est celui d'un quotidien dont l'étrangeté finit moins par nous effrayer qu'à nous fasciner, car il n'y a rien de tel que de jeter un sort pour en briser un autre. Âgés de 25 et 30 ans respectivement, Jason et Carlos font partie d'une génération pour laquelle la photographie n'a plus à obtenir ses lettres de créance artistique ; elle a sa place, au même titre que la sculpture ou la peinture, parmi les beaux-arts. La photographie sert encore et toujours à représenter le réel, mais, surtout, il lui est maintenant pleinement autorisé d'*inventer le réel*. Le temps est venu pour les artistes de travailler la photographie en profitant de la nature mimétique de ses images pour mieux rendre perceptible ce qui, dans l'univers des phénomènes apparents, n'est pas de l'ordre du visible. Comme le remarque André Rouillé dans son traité intitulé *La Photographie* : « Face au photographe préoccupé de reproduire des *formes*, ou au photographe-artiste qui cherche à en inventer de nouvelles, l'artiste se sert plutôt de la photographie comme d'un matériau mimétique pour capter des *forces*[1], » pour « faire voir qu'il y a quelque chose que l'on peut concevoir et que l'on ne peut pas voir ni faire voir[2]. » Depuis les années 90, toute une nouvelle génération d'artistes à laquelle doivent maintenant s'ajouter les noms de Jason et Carlos Sanchez, ne croient plus au pouvoir critique du procédé de déconstruction des images et brandissent une attitude suspicieuse à l'égard des idéologies qui se donnent pour but de critiquer l'idéologie. À la différence des artistes qui ont contribué de façon décisive au changement de statut de la photographie, les frères Sanchez ne visent pas la critique des images même, ni de leur histoire porteuse de valeurs ayant aidé au maintien des systèmes de domination des minorités (sexuelles, raciales ou de classes). De cette façon, de l'héritage artistique de figures emblématiques telles que Cindy Sherman, la génération actuelle semble moins avoir adopté les ambitions utopiques et radicales que les modes de travail et le vocabulaire esthétique. En tout cas, si les artistes d'aujourd'hui ont fait leur la coûteuse pratique de mises en scène élaborées, ce n'est pas pour produire des « signes de signes » mais pour approcher le réel à nouveau. Bien que leurs images puissent faire penser à des retables ou à des clichés d'album de famille, ce n'est pas dans le but

shape of things so as to attain their essence. This aspect of their work relates it to the documentary practice that believes in "the reality of reality," and seeks to unveil the hidden state of things.[3] Just as the myth of documentary photography relies on the idea of capturing the singular moment when the real reveals its essence, the Sanchez brothers also seem to be holding vigil for this imaginary instant where a breach opens in the crust of the visible. However, whereas the edifice of documentary photography is essentially an open and shut case, the works of the Sanchez' are based on a particular—and protracted—method of creation. To better understand the originality as well as the traditional traits that qualify the photographic process developed and practiced by the Sanchez brothers, two analogies come to mind; on the one hand, oil-painting, with its slow and reflexive elaboration; on the other, collage, with its use of various materials and fragmentary construction. Any work chosen at random from the brothers' corpus would probably be the fruit of entire months of preparation. The construction of sets to size, the expertise of technical advisors and special-effects workers, the odd use of a stuntman, and, most commonly, friends or actors chosen for their appearance—all these factors contribute to the possibility of greater reflection on the contents and form of the piece, all in order to obtain an optimal control on the conditions of production. In the same way a painter can stand back from his easel and alter or retouch his canvas as often as he feels the need, during the production period that precedes their photo-shoots, the Sanchez brothers try to engineer the perfect images they conceive on the fly, adding, subtracting, and re-thinking their constitutive elements. For this reason, though an apt parallel can be established with the practices of film-production—in that they share a number of infrastructures and technology—the photographic *mise en scène* as practiced by the Sanchez' in fact has more in common with painting than cinema.[4] Moreover, contrary to the American photographer Gregory Crewdson,[5] or their elder compatriot and inspiration, Jeff Wall,[6] the Sanchez brothers do not aspire to see their pieces register within the framework of cinematic practices. Although photography and cinema have a common nature and can sometimes share expressive strategies, cinema is founded on the technique of montage, so as to create an illusion of temporal and spatial continuity, whereas photography deals with images that are isolated and frozen.[7] This is even more the case with the Sanchez', who eschew making series' of images, preferring instead to create single, unique works. As artists, the Sanchez brothers are interested in the visual field offered by the photographic image because it allows for networks of lines, forms and colors to enter into semantic resonance. Most important is the visual rhythm and harmony of the compositions, so as

d'attaquer l'idéologie sous-jacente de ces formats et de leur histoire mais bien pour que le spectateur reconnaisse et fasse mieux siennes les œuvres présentées. Avant tout, l'entreprise expressive des frères Sanchez est d'ordre poétique. Guidés non par une méfiance vis-à-vis du réel mais au contraire par un désir de jouer de ses apparences, ils tentent d'en dépasser les contours afin d'en atteindre l'essence. Cette dimension particulière de leur démarche s'apparente avec surprise à la pratique documentaire qui croit en « la réalité de la réalité » et qui s'efforce de mettre à nu des états de choses cachés[3]. De même que le mythe de la photographie documentaire repose sur l'idée de la capture d'un moment privilégie pendant lequel le réel révèlerait son essence, les frères Sanchez semblent aussi être à l'affût de cet instant imaginaire où une brèche se fait dans l'écorce du visible. Cependant alors que la photographie documentaire se construit en fonction de l'ouverture et de la fermeture de l'objectif, les œuvres des frères Sanchez participent d'un mode de création différent et *différé*. Deux analogies viennent à l'esprit pour mieux comprendre l'originalité ainsi que les traits traditionnels qui qualifient le processus photographique développé et pratiqué par les frères Sanchez. D'un côté, la peinture à l'ancienne avec son élaboration lente et réflexive et, de l'autre, le collage avec ses usages de matériaux variés et sa création fragmentaire. Quelle que soit l'œuvre prise au hasard dans le corpus des frères Sanchez, celle-ci est probablement le fruit de mois entiers de préparation. La construction de décors grandeur nature, l'expertise des régisseurs et monteurs d'effets spéciaux, parfois l'intervention de cascadeurs et le plus souvent d'amis ou d'acteurs choisis pour leur apparence, tous ces aspects contribuent à la possibilité de réfléchir plus longuement au contenu et à sa mise en forme tout en obtenant un contrôle optimal des conditions de production. De la même façon qu'un peintre peut prendre du recul par rapport à son tableau autant de fois qu'il le souhaite, changer et retoucher sa toile, pendant la période de production qui précède les sessions photographiques proprement dites, les frères Sanchez s'ingénient à composer des images parfaites qu'ils conçoivent au fur et a mesure qu'ils ajoutent, soustraient et pensent les éléments constitutifs. C'est pour cela que bien qu'il soit juste d'établir un parallèle avec les productions connues dans l'industrie du cinéma, avec lesquelles elle partage nombre d'infrastructures et de moyens techniques pour leur réalisation, la photographie de mise en scène pratiquée par les frères Sanchez s'apparente d'avantage à la peinture qu'au cinéma[4]. De plus, contrairement au photographe Américain Gregory Crewdson[5] ou même de leur aîné, compatriote et modèle, Jeff Wall[6], les frères Sanchez n'aspirent pas à inscrire leurs travaux dans le cadre d'une pratique cinématographique. Bien que la photographie et le cinéma soient de même nature et

to develop metaphorical complexes in which any dramatic outcome remains suspended in favor of a feeling of uncertainty. Photography could well be the territory of what André Breton called "l'explosante-fixe" in *Crazy Love*.[8] In effect, photography labors and creates on the edges of solidified moments, in the intervals between two durations, with directions that cannot be determined. A photograph is a source of semantic proliferation that reifies and redirects itself according to the revelation of its reception. The imagination of the spectator constitutes its veritable arena, as it is thanks to—and by way of—this personal archive where meaning is always actualized and renewed in different ways.[9] Here we could cite Theodora Vischer writing about the works of Jeff Wall: "Despite the perfection of production and their saturated presence, they are in essence fragments that leave things open and unexplained".[10] In their early works such as *Pink Bathroom* (2001) and *While You Were Sleeping, Part II* (2002), a narrative perspective is introduced by the insinuation of an enigma to be solved, their more recent works such as *Natural Selection* (2005) and *Crematorium* (2006) are more poetical, and adopt the spatio-temporal logic of key works of classical painting based both on gesture and the simultaneous presence of successive moments in a single pictorial space. It is during the post-production phase, when the images are subjected to manipulation, that the second process, namely collage, comes into play. Even though photographers working with analogue photography have always had recourse to altering and manipulating their images, the use of digital tools permits an unprecedented degree of refinement. With any given photograph, if the initial production does not serve to elaborate their mental images, the Sanchez brothers are able to create them, thanks to the precision of their digital palette. Though no surface inspection could jeopardize the integrity of their spatial and optical illusions, a photo such as *A Motive For Change* (2004) is actually composed of four different images, selected, combined, and arranged to best represent Jason and Carlos' vision. Without any apparent seams, their images are made up of digital collages.[11] However, whereas the genesis and apogee of this technique are part of the tradition of the historical avant-gardes—that is, critical vis-à-vis the canons of western art—the manner in which this method is reinterpreted coincides with and contributes to the return of a traditional conception of the arts, embodied here across two characteristics of the pictorial practice, accretion and dissimulation.[12] Yet, if this semantic strategy employed by the Sanchez brothers rests on the sheer impossibility of assigning a definite meaning to their images, what is their intended point? Of course, we have the pleasure of colors, forms, and composition—take, for example, *Overflowing Sink* (2002). Returning to the introduction of Vischer regarding the work of Wall. As she has

puissent parfois partager des stratégies expressives, le cinéma se base fondamentalement sur la technique du montage pour créer une illusion de continuité spatiale et temporelle, alors que la photographie, elle, travaille dans le cadre d'images isolées et fixes[7]. Ce qui est d'autant plus vrai dans le cas des frères Sanchez qui ne créent pas en série mais sur la base de travaux uniques. En tant qu'artistes, les frères Sanchez s'intéressent au champ visuel offert par l'image photographique parce qu'elle permet de mettre en résonance sémantique des réseaux symboliques de formes, de lignes et de couleurs. Ce qui importe, c'est le rythme visuel et l'harmonie des compositions. Il s'agit d'élaborer des complexes métaphoriques dont le dénouement dramatique reste suspendu en faveur même d'un sentiment d'incertitude. La photographie pourrait bien être le règne de ce qu'André Breton nommait «l'explosante-fixe» dans l'*Amour Fou*[8]. En effet, la photographie crée et travaille à partir de moments figés, d'intervalles entre deux durées, dont le sens ne peut être déterminé; elle est une source de prolifération sémantique qui s'aiguille et se réifie selon le devenir de sa réception. L'imaginaire du spectateur constitue sa véritable arène puisque c'est grâce et à travers cette archive personnelle qu'à chaque fois son sens s'actualise de manière différente et toujours renouvelée[9]. On peut citer ici Théodora Vischer écrivant à propos des œuvres de Jeff Wall : «En dépit de la perfection de leur production et de leur omniprésence, elles sont fondamentalement des fragments laissant place à l'interprétation et ne fournissant pas de réponses[10].» Bien que dans leurs premières œuvres telles que *Pink Bathroom* (2001) et *While You Were Sleeping*, Part II (2002), une perspective narrative s'impose par l'insinuation d'une énigme à résoudre, leurs travaux plus récents tels que *Natural Selection* (2005) et *Crematorium* (2006) sont davantage d'ordre poétique et adoptent la logique spatio-temporelle d'œuvres clefs de la peinture ancienne basée sur la gestuelle et sur la présence simultanée dans l'espace pictural de moments successifs (*Crematorium*). C'est pendant la phase de post-production, quand les images sont soumises à un travail de manipulation, qu'un autre procédé, celui du collage, entre en jeu. Bien que les photographes travaillant l'argentique aient depuis toujours eu recours aux retouches et à la manipulation des images, l'usage de la photographie numérique permet un degré de raffinement sans précédent. En tous cas, si la production de la photographie n'a pas déjà servi a l'élaboration d'images mentales, elle permet néanmoins aux frères Sanchez de créer celles-ci grâce aux outils numériques de pointe. Bien que sa surface ne laisse apparaître aucun élément mettant en jeu l'illusion spatiale et optique qu'elle présente, une photo telle que *A Motive For Change* (2004) est composée de quatre images différentes, sélectionnées, combinées et arrangées selon l'idéal vers lequel tendent

written: "What makes them so fascinating is that each picture seems to tell a very special and unique story, but one that remains enigmatic and alien despite the familiarity of the subject matter."[13] Similarly, each of the Sanchez brothers' works speaks of a particular history, a private destiny that seems to touch us—and yet not only because we recognize familiar situations or usual places. The fact is, it is simply impossible to determine precisely *when* during a chain of events the depicted moment is supposed to have occurred. For example, in *The Baptism* (2003), is it the contact with the crown of the child that causes the water to change into blood? (Is the child cleansed of his original sin?) Or is it, on the contrary, the water running down his crown that wounds him and brings the blood gushing forth? (Would sin here then be the *true* act of baptism?) So it is quite possible to formulate two *contradictory* hypotheses. It is exactly here where we find the power of these works: they create room for hesitation that lead the spectator to experience the feeling of alienation that seems to both temper and afflict the depicted characters. Thus, unlike what Vischer seems to insinuate about the work of Wall, there is no contradiction between these subjects' familiarity and the emotions experienced in contemplating them. The way in which the Sanchez' represent certain familiar subjects and invent their reality renders visible a malaise so mundane that it would never make headlines. It would be too easy to relegate their work and that of others of their generation in the camp of the followers of "art for art's sake", of an art of "surface". If they are fascinated and in turn fascinate us by that which is *apparent* in life, it is because they wish to break the spell of its façade, and in so doing, expose its depths. Without ever casting judgments, they provoke above all a desire to launch new discussions. :: By **CATHERINE SOMZÉ**

Jason et Carlos. Sans que leurs sutures soient apparentes, leurs images sont de fait des collages numériques[11]. Cependant, alors que la genèse et apogée de cette technique s'inscrivent au sein d'une tradition d'avant-garde, critique vis-à-vis des canons de la création artistique occidentale, la façon dont ce procédé s'actualise coïncide et contribue au retour d'une conception traditionnelle des arts, incarnée ici à travers deux caractéristiques de la pratique picturale, l'accrétion et la dissimulation[12]. Mais, si la stratégie sémantique des œuvres des frères Sanchez réside dans l'impossibilité même à leur attribuer un sens définitif, quel est leur but? Bien sûr, il y a le plaisir des couleurs, des formes et de leur composition, pensons par exemple a *Overflowing Sink* (2002). Revenons à l'introduction de Théodora Vischer à propos des œuvres de Jeff Wall. Elle écrit « La fascination qu'elles exercent sur le spectateur s'explique par les histoires singulières et uniques racontées. Le récit conservant ses qualités énigmatique et étrange malgré la trivialité du sujet[13]. » De la même façon, chacune des œuvres des frères Sanchez raconte une histoire en particulier, un destin unique qui semble nous toucher et cela non pas seulement parce que nous reconnaissons des situations familières ou des endroits coutumiers. Le fait étant qu'il n'est pas possible de déterminer précisément la place du moment représenté dans une chaine d'événements. Par exemple, dans *The Baptism* (2003), est-ce le contact avec le front de l'enfant qui change l'eau en sang (est-il lavé de son péché originel)? Ou est-ce, au contraire, l'eau coulant sur son front qui le blesse et fait gicler le sang (le péché serait dans ce cas l'acte même du baptême)? Il est donc possible de formuler deux hypothèses contradictoires. C'est exactement là où réside la force de ces œuvres : elles ouvrent des zones d'hésitations qui amènent le spectateur à faire l'expérience du sentiment que semblent éprouver leurs personnages principaux, l'aliénation. Ce n'est donc pas qu'il y ait contradiction entre la familiarité des sujets représentés et les sentiments éprouvés à leur contemplation comme semble l'insinuer Vischer à propos des travaux de Jeff Wall. La façon dont les frères Sanchez représentent certains sujets familiers et inventent le réel rend visible un malaise quotidien qui n'est pas de l'ordre du visible au quotidien. Il serait trop facile de reléguer leur travail et celui d'autres de leur génération dans le camp des adeptes de « l'art pour l'art », d'un art de « surface ». S'ils sont fascinés et nous fascinent à notre tour par les apparences de la vie, c'est qu'ils veulent en briser les charmes et en exposer les tréfonds. Tout en évitant d'émettre des jugements ils évoquent avant tout le besoin d'entamer de nouvelles discussions. :: Par **CATHERINE SOMZÉ**

1 André Rouillé, *La Photographie*, (Paris: Gallimard, 2005), p. 496. **2** Jean-François Lyotard, *Le Post-moderne expliqué aux enfants*, (Paris: Galilée, 1988), p. 26, quoted in Rouillé, Ibidem, p. 497. **3** This relates the endeavor of the Sanchez with a more general tendency within the contemporary practice of photography. See TJ Demos, "Introduction: The Ends of Photography," in *Vitamin Ph: New Perspective in Photography*, (London: Phaidon Press, 2006) p. 6. **4** Here we can draw a parallel between the means by which the Sanchez brothers work and the systematic division of labor in Peter Paul Rubens workshop. John Walsh already made the connection with Bill Viola's video productions. See John Walsh, "El artista en su estudio," in *Bill Viola: Las Horas Invisibles*, (Granada: Junta de Andalucia, 2007), p. 13. **5** Katy Siegel, "The Real World," in *Gregory Crewdson 1985-2005*, (Ostfildern: Hatje Cantz, 2005), p. 91. **6** While Jeff Wall has helped to establish photography in the pictoral tradition, he calls a certain number of his works "cinematographic photographs," a term that the Sanchez' prefer to avoid applying to their own work. See Jean-François Chevrier, "At home and elsewhere: dialogue à Bruxelles entre Jeff Wall et Jean-François Chevrier" (Septembre 1998) in Jean-François Chevrier, *Essais et entretiens 1984-2001*, (Bruxelles: Ecole Nationale des Beaux-Arts, 2001), p. 175. **7** Numerous theoreticians have done their best to define these different categories. E.g. Jacques Aumont, *L'œil interminable: Cinéma et peinture*, (Paris: Librairie Séguier, 1989). **8** André Breton, *L'Amour Fou* (1937), (Paris: Gallimard, 2000), p. 26. **9** Susan Sontag, *Sur la photographie* (1977), translation Ph. Blanchard, (Paris: Christian Bourgeois, 2003), p. 37. **10** Théodora Vischer, "Introduction," in *Jeff Wall: Catalogue Raisonné 1978-2004*, (Bâle et Göttingen: Steidl et Schaulager, 2005), p. 10. **11** It is important to note that during the photosessions themselves, the Sanchez' do in fact work with traditional film. The digital process only comes into play once the photographs are digitized and then re-worked by computer with the help of a specialist. **12** Here, collage helps creating a seamless illusion. This could relate the Sanchez' endeavor with a type of art practice that primarily seeks to cancel the possibility of a critical distance between the spectator and the work. Yet, as I will argue further, this doesn't suppose the imposition of a specific moral or world vision on the viewer. **13** Vischer, Ibidem, p. 10.

1 André Rouillé, *La Photographie* (Paris : Gallimard, 2005), p. 496. **2** Jean-François Lyotard, *Le Post-moderne expliqué aux enfants* (Paris : Galilée, 1988), p. 26, cité dans Rouillé, Ibidem, p. 497. **3** Ceci situe le travail des Sanchez dans une ligne de travail prévalant à l'époque actuelle. Voir TJ Demos, "Introduction: The Ends of Photography" dans : *Vitamin Ph: New Perspective in Photography* (Londres: Phaidon Press, 2006), p. 6. **4** Ici on pourrait aussi faire un parallèle entre la façon dont travaillent les Frères Sanchez et la division des tâches systématisée au sein de l'atelier de Peter Paul Rubens. John Walsh avait déjà fait le rapprochement avec les productions vidéo de Bill Viola. Voir John Walsh, « El artista en su estudio » dans : *Bill Viola: Las Horas Invisibles* (Granada : Junta de Andalucia, 2007), p. 13. **5** Katy Siegel, « The Real World » dans : *Gregory Crewdson 1985-2005* (Ostfildern : Hatje Cantz, 2005), p. 91. **6** Bien que Jeff Wall ait aidé à inscrire la photographie dans la tradition picturale, il nomme certaines de ces œuvres 'cinematographic photographs', une dénomination que les frères Sanchez préfèrent éviter en ce qui concerne leurs propres œuvres. Voir Jean-François Chevrier, « At home and elsewhere : dialogue à Bruxelles entre Jeff Wall et Jean-François Chevrier » (Septembre 1998) dans : Jean-François Chevrier, *Essais et entretiens 1984-2001* (Bruxelles : Ecole Nationale des Beaux-Arts, 2001), p. 175. **7** Nombre de théoriciens se sont efforcés de définir ces différentes catégories. Voir par exemple Jacques Aumont, *L'œil interminable : Cinéma et peinture* (Paris : Librairie Séguier, 1989). **8** André Breton, *L'Amour Fou* (1937) (Paris : Gallimard, 2000), p. 26. **9** Susan Sontag, *Sur la photographie* (1977), traduction Ph. Blanchard, (Paris: Christian Bourgeois, 2003), p. 37. **10** Théodora Vischer, « Introduction » dans *Jeff Wall : Catalogue Raisonné 1978-2004* (Bâle et Göttingen : Steidl et Schaulager, 2005), p. 10. **11** Il est important de noter que lors des sessions photographiques, les frères Sanchez travaillent la photographie argentique. Le procédé numérique n'entre en jeu qu'à partir du moment où ces photographies sont numérisées et puis retravaillées par ordinateur a l'aide d'un spécialiste. **12** Ici le collage permet la création d'une vision sans faille. Ceci pourrait apparenter le travail des Sanchez avec un type de pratique artistique qui empêche toute démarche critique vis-à-vis de l'œuvre. Ceci cependant, comme je le plaide dans la suite de mon essai, n'est pas le cas dans les œuvres des Sanchez. **13** Vischer, Ibidem, p. 10.

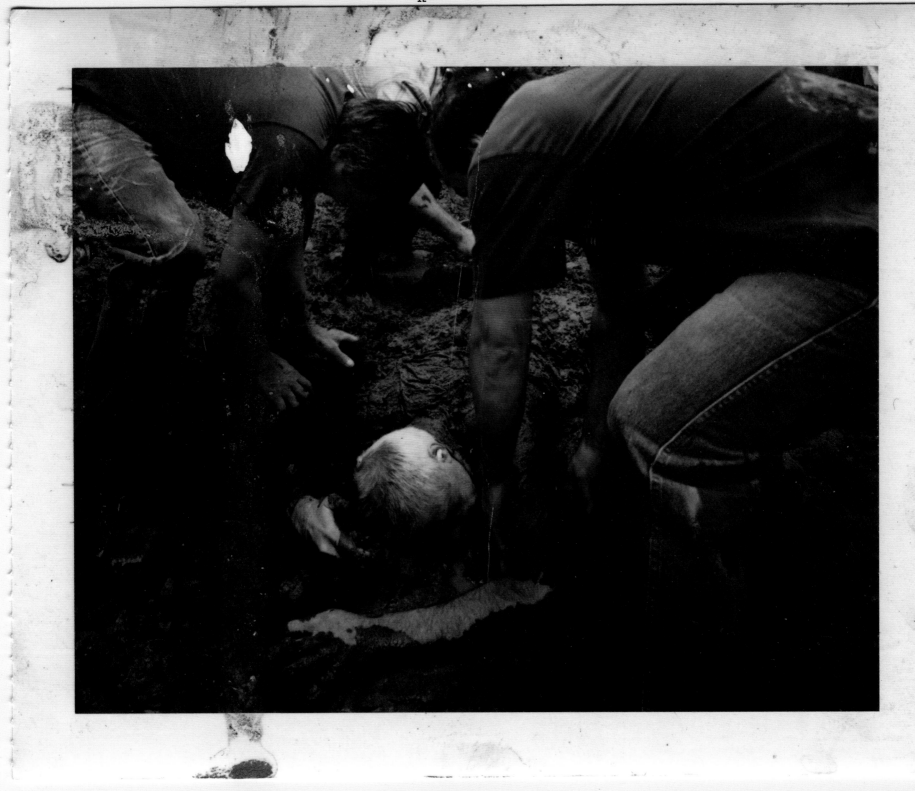

STAGING FEAR

LA PEUR COMME ACTEUR

THE ART OF CARLOS

À PROPOS DES ŒUVRES DE CARLOS

AND JASON SANCHEZ

ET JASON SANCHEZ

BY PAR Joanna Lehan

A chilly December rain is blowing through Miami, and the Sanchez brothers are in a tent talking about death. The tent is a flouncy, striped cabana but there's no pool or beach in sight, just the sodden, patchy grass of Roberto Clemente Park; site of the Scope Art Fair. A few grey blocks away, the rapidly multiplying galleries of the formerly industrial Wynwood section of Miami are enjoying some art show overflow. The energy around us is a reminder that we're among emerging artists and galleries, not at the relatively staid, blue-chip opulence of Art Miami Basel across town in Miami Beach. But this is the new art world stage upon which the Sanchez brothers have entered, a scene of entrepreneurship, exuberant can-do spirit, and eager, adventurous collectors. The topic of mortality is at hand because of the crashed 1970s city bus which looms nearby—their new installation, *Between Life and Death*. After months of reading and holding extensive interviews with people who recall their near death experiences, Carlos and Jason Sanchez, aged 30 and 25 respectively, feel ever more comfortable with their typically youthful confidence in immortality, or, perhaps, an afterlife. In either case there is a stubborn, life-affirming refusal to concede to the finality of death. Though this installation was singularly complex in production, all of the Sanchez' works—mostly large-scale photographs to date—are characterized by meticulous set-construction and careful casting and direction. Their sets are built in their studio, not far from downtown Montreal; a 900-square-foot industrial loft in the building that houses their uncle's silver-recycling business. Their models are generally friends and family, non-actors, cast for particular aspects of their appearance. The extraordinary success of this idea—the *rightness* of the models expressions and physicality—is a testament to the clarity of vision with which the Sanchez' come to the set. They work slowly, three or four photographs a year, and each tableau is fully realized in their imaginations and discussed—every prop, every actor, the mood of the light—before any production begins. Many of their earlier set pieces focused on a child protagonist isolated in an ill-defined moment of discomfiture or threat. In *Pink Bathroom* (2001), a young boy, bare torso still wet from the bath, peeks apprehensively from behind pink ceramic tiles. His vulnerability and fear are palpable, though the viewer is left to imagine from what he is hiding. In *Eight Years Old* (2003), another boy sits in bed hugging his knees, alone in a midnight-blue room in which the furnishings have taken on a nocturnal sense of menace; the eyes of toy owls glow spookily, and an aquarium emits an unearthly glow. In *The Baptism* (2003), happy parents and godparents circle a baptismal. As the waters of the Nile were transformed to blood in the first of the Plagues of Egypt, the holy water transforms to blood as a priest empties a burette on the infant's tender crown, and yet the adults are unaware or unconcerned. The lighting is that of a Caravaggio painting, the background falling to rich dark hues, the figures top lit for a transcendent effect (fig. 1). Another religiously-themed image, *Easter Party* (2003), is set in a neat family living room where a blindfolded boy raises a stick to an ersatz piñata. The object, childishly covered with cotton balls to resemble a fluffy lamb, is oozing with sticky blood. The boy's beaming family cheers him on with obvious delight. Only the boy, who cannot see what he is doing, looks hesitant. The brothers also produced a short film shot on Super 16mm,

Décembre. Une pluie froide s'abat sur Miami. Sous une tente, sorte de cabanon fait d'une toile rayée ornementée de volants, les frères Carlos et Jason Sanchez parle de la mort. Pas de piscine ou de plage à l'horizon mais simplement l'inégale pelouse détrempée du Parc Roberto Clemente qui accueille la foire *Scope Art*. Quelques rues ternes plus loin, les galeries qui se multiplient rapidement dans l'ancien quartier industriel de Wynwood jouissent de l'achalandage d'une surabondance d'expositions des foires artistiques. L'énergie ambiante nous rappelle que nous nous trouvons au milieu d'artistes émergents et de galeries de pointe mais qui n'ont pas atteint le statut prestigieux de la foire Art Basel, situé à l'autre extrémité de la ville à Miami Beach. Il s'agit ici de la plus récente scène artistique mondiale ou les frères Sanchez ont fait leur entrée, un lieu investi par des collectionneurs perspicaces et aventureux à l'esprit d'initiative et au dynamisme communicatif. Le thème de la mort est rendu palpable par la nouvelle installation des Sanchez, *Between Life and Death,* qui inclut notamment un autobus des années soixante-dix auquel ces artistes ont donné l'apparence dun véhicule accidenté. Après avoir interviewé pendant des mois de nombreuses personnes qui ont vécu une expérience de mort imminente et avoir lu sur le sujet, les Sanchez, âgés respectivement de 30 et 25 ans, ont vu se confirmer l'assurance que leur confère la jeunesse en l'immortalité ou, tout au moins, dans une vie après la mort. Dans tous les cas, ils affichent un refus tenace du caractère définitif de la mort en même temps quùne proclamation de la force de la vie. Bien que cette installation soit particulièrement complexe au niveau de la production, chaque œuvre des frères Sanchez (à ce jour, des photographies à grande échelle, pour la plupart) est caractérisée tant par une construction scénique méticuleuse que par une distribution et une mise en scène judicieuse. Leurs décors sont construits dans leur studio de 300 mètres carrés, non loin du centre de Montréal, situé dans un édifice abritant l'entreprise de recyclage de métaux précieux de leur oncle. Leurs modèles ne sont pas des acteurs professionnels mais en général des amis ou membres de la famille choisis pour un aspect particulier de leur apparence physique. L'extraordinaire efficacité des concepts, la justesse des modèles et leur attitude corporelle, témoignent de la clarté de la vision des Sanchez lorsquìls se présentent sur le plateau. Leur rythme de travail peut apparaître lent, soit trois ou quatre œuvres pas année, mais chaque scène est entièrement conçue dans l'imaginaire puis mise au point dans les moindres détails : décor, comédien, ambiance… Plusieurs des œuvres antérieures des Sanchez mettaient en scènes un enfant, laissé à lui-même dans une situation ambiguë d'embarras ou de menace. Dans *Pink Bathroom* (2001), un jeune garçon, frais sorti du bain, torse nu, encore mouillé et à demi dissimulé derrière un mur de carreaux de céramique rose, jette un regard inquiet. Même s'il est laissé au spectateur d'imaginer pourquoi l'enfant se cache, sa vulnérabilité et sa crainte sont tangibles. *Huit Years Old* (2003), met en scène un jeune garçon seul dans une chambre bleue-nuit où les meubles ont pris un air de menace nocturne. Il serre ses genoux contre sa poitrine. Des jouets, deux chouettes dont les yeux brillent dans l'obscurité, ajoutent à la menace. Un aquarium diffuse une lumière rougeoyante et surréelle. Dans *The Baptism* (2003) parents, parrain et marraine entourent des fonts baptismaux. À l'exemple des eaux du Nil, dans les Dix

which provides a more in-depth look into the boy's day leading up to the bloody climax represented in their photograph (fig. 2). Bizarrely enough this last image is one of the few that is drawn from the Sanchez' direct experience though the gore is fictional. The Sanchez' French Canadian grandfather invented an annual family ritual for his grandchildren in which they made a candy-filled lamb piñata, and broke it open on Easter (fig. 3). In this severely distorted but well-meaning narrative, the participatory ritual was meant to be a child-centered biblical lesson on the sacrifices of Christ. If the Sanchez brothers have not brought their family's Catholicism forward into their adult lives, its rituals, and their invocation of blood and the corporeal, have surely influenced them. This unusual family practice, enjoyed by the children despite any ineffable feelings of fear or guilt that may have come in tandem, may well have been the Sanchez' first exposure to the notion that adults, like children do naturally, can stage reality; and that this staging can carry deep, complex and shifting meanings. The staged photography of the 1980s is an obvious antecedent to the Sanchez brothers' practice. Among their influences while art students at Concordia University in Quebec, they count the work of their countryman, Jeff Wall, with his preponderance of references to art history and literature; and the 1980s works of Los Angeles artist Eileen Cowin with her unsettling views of the domestic (fig. 4). They also feel a strong affinity with the cinematic work of David Lynch, and his abstruse narratives and subconscious machinations. The plots of many Lynch films are propelled by the fluid and surrealistic logic of dreams. Their dense symbolism is imprecise, though determined in their imprecision, since Lynch is known to be resolute about every detail in his films. This knowledge compels us to strain to untangle the plot. Some in his avid cult-fan base even lend the films the weight of palimpsest that if only decoded could yield important truths. In films like *Mulholland Drive* and this year's *Inland Empire* Lynch rehashes film noir themes like the femme fatale, and references the aesthetics of 1950's Americana. While the dream-like fearfulness of Lynch's imagery strikes at a seemingly primal, atavistic place in the viewer; the Sanchez' reference an amalgam of fears that are exclusively contemporary. Works in which children play central roles tweak associations with sensational contemporary news accounts of sexual abuse. While some of the Sanchez' photographs make these associations subtly, others seem shockingly literal. *Abduction* (2004), finds a young girl in a carefully furnished attic room, a pile of prettily wrapped gifts by her side. A heavily set man is awkwardly down on one knee, looking beseechingly into her face, which bears the countenance of troubled distance. Whether he is an absent father who's taken the girl without legal permission, or a monstrous child-snatcher, we don't know. The drama is the child's, and we are mercilessly trapped with it in the claustrophobia of this room. *The Hurried Child* (2005), presents a tiny beauty queen, ala Jon Benet Ramsey, standing in front of gold lamé curtains at the edge of a fashion runway, pathetically grotesque in her ruffles and makeup. The Sanchez' report that the initial idea for the image was inspired by the title of psychologist David Elkins well-known book, and not by the Ramsey case, but most viewers will find it impossible not to make the gruesome associations (fig. 5). Recent works have

Plaies d'Égypte, l'eau baptismale versée par le prêtre se transforme en sang à l'instant où elle atteint la tête délicate de l'enfant. Les adultes apparaissent ou inconscients ou indifférents. Ici la lumière, qui évoque une peinture de Caravage avec ses arrière-plans sombres aux nuances riches et profondes, inonde les personnages d'une clarté mystique (fig. 1). *Easter Party* (2003), contient également une référence religieuse. La scène se déroule au milieu d'un salon familial bien rangé où un garçon aux yeux bandés lève un bâton au-dessus d'un ersatz de piñata. De cet objet puérilement couvert de boules de coton et ressemblant à un agneau à la toison duveteuse coule un sang visqueux. La famille encourage le garçon dans une allégresse évidente. Seul ce dernier, ne voyant pas ce qu'il fait, semble hésiter. Les frères Sanchez ont également réalisé un court métrage, filmé en Super 16mm, qui jette un regard plus approfondi sur le déroulement de la journée vécue par le garçon jusqu'au point culminant décrit par l'œuvre (fig. 2). Aussi étrange que cela puisse paraître, *Easter Party* est une des rares images tirées directement du vécu des Sanchez. Même si la tache sanglante est ici fictive, le grand-père des frères Sanchez, un canadien francophone, inventa ce rituel familial annuel pour ses petits-enfants (fig. 3). Ils emplissaient ensemble de sucreries une piñata en forme d'agneau que brisaient les enfants le jour de Pâques. Dans ce scénario profondément biaisé mais néanmoins bien intentionné, ce rituel participatif se voulait être pour les enfants une leçon biblique sur le sacrifice du Christ. Même si les frères Sanchez n'ont pas assumé le catholicisme familial et ses rituels dans leur vie d'adulte, l'évocation du sang et du corps les ont sans aucun doute influencé. Cette coutume familiale, inhabituelle au Québec, était appréciée des enfants en dépit de tout sentiment de crainte ou de culpabilité. Cette célébration a permis aux Sanchez d'être initiés au fait que, tout comme les enfants le font naturellement, les adultes peuvent aussi théâtraliser la réalité et que ces mises en scène peuvent engendrer des signifiants aléatoires, mouvants, profonds et complexes. Un antécédent évident aux œuvres des Sanchez sont les photographies des tableaux vivants des années quatre-vingt. On retrouve en particulier parmi les influences des deux frères, alors étudiants à l'université Concordia au Québec, celle de Jeff Wall, un compatriote, dont le travail s'inspire de l'histoire de l'art et de la littérature et celle de la Californienne Eileen Cowin et ses visions troublantes de la vie familiale (fig. 4). Leurs œuvres ont également de grandes affinités avec celle, cinématographique, de David Lynch à la trame narrative floue et aux intrigues issues du subconscient. De nombreux scénarios de David Lynch sont mus par la logique fluide et surréaliste des rêves. Leur symbolisme profond est imprécis, bien que déterminé dans son imprécision puisque Lynch est réputé pour être méticuleux. Ceci nous force à tenter d'en dénouer la trame à laquelle certains membres de son fan-club prêtent parfois même le poids d'un palimpseste qui, une fois décodé, révèlerait de cruciales vérités. Dans des films comme *Mulholland Drive* et *Inland Empire,* sorti cette année, Lynch remâche des thèmes de film noir, comme la femme fatale, et fait référence à l'esthétique américaine des Années cinquante. Tandis que la crainte onirique inspirée par l'imagerie du réalisateur américain frappe le spectateur de façon apparemment primitive et atavique, les Sanchez, quant à eux, font référence à un amalgame de peurs exclusivement contemporaines. Des œuvres des Sanchez, dans lesquelles les enfants

found the Sanchez' moving away from the themes of childhood and adolescence and instead filtering a more global angst; but the inspiration for these new images is also seemingly snatched from the media ether. Interestingly, the Sanchez' often don't remember the precise context of an image or idea that sparks a photograph (a fact that may trouble those in the field of journalism). Instead it's the essence of drama in the story that lodges in their memories and imaginations and becomes the fodder for their work. For example, the initial vision of their photograph *Rescue Effort* (2006), was sparked by a photojournalistic image of a mining accident spotted in a news magazine a few years earlier. Impulsively Carlos Sanchez tore the picture out and pinned it to the studio wall. Long out of its context, he no longer recalls the photographer, the publication, or even the specific circumstances of the rescue. In the Sanchez brothers' picture a man lies face down and half-buried in mud. There is no indication as to the specific nature of this particular disaster, or whether it's too late for this victim (fig. 6). It is the effort itself that is the picture's subject. There is urgency to the postures of the surrounding men, whose faces we do not see. One of their tense and muddy hands leads our eye to the center of the frame, where a rescuer's arm muscles strain, his hand subtly blurred as if from frantic movement. The source of inspiration for this image then becomes irrelevant as this image of Victim and Rescuer inevitably sparks associations with any number of natural catastrophes we've witnessed in the media over the past few years; the Southeast Asian tsunami of 2004, the devastating 2005 earthquake in Pakistan, Hurricane Katrina, and enumerable disasters of smaller scale. Without a doubt, any contemporary images of the aftermath of sudden violence also carry associations with the global culture of terrorism in which we now find ourselves. While filtering out their specificity, the Sanchez have channeled the essence of drama in all these events that the media has increasingly seized upon to capitalize on our fears. On television, in newspapers, on the Internet, our visual experience of these events is ephemeral. We may momentarily allow ourselves to feel the terror of the victim, but in general, society's emotional and behavioral response is to cluck at the perceived moral, environmental, or political decline of a civilization that can bring upon such horrors, and lock our doors behind us with renewed commitment. What does it mean, then, to stop and live with the psychological drama within the static frame of a photograph? Does their containment, their control make us feel safer? Does the act of obsessively staging such moments on a set, and then capturing them, represent an effort to control the danger and chaos surrounding us? An interesting image with which to consider these questions is that of *The Gatherer* (2004), in which we meet an elderly man who is burdened with all that he keeps. The inspiration for this image was a man with whom the brothers became aquainted during a trip to France. After being invited to his home for a meal, the Sanchez' were astonished to learn that the man lived in the midst of a chaos of hoarded objects, and that this chaos had the disturbing aspect of madness, though the man was perfectly lucid and pleasant (fig. 7). Back in Montreal, the Sanchez' began staging a version of this scene in their studio. In light of the questions raised above about whether the artists' practice of staging, and photo-

jouent un rôle central, pourraient nous amener à tisser des liens avec l'actualité des récits sensationnalistes d'abus sexuel. Tandis que certaines de leurs photographies rendent subtilement ces associations, d'autres apparaissent littéralement choquantes. *Abduction* (2004) révèle une jeune fille dans un grenier sobrement meublé, une pile de cadeaux joliment emballés à ses côtés. Un homme corpulent pose maladroitement un genou au sol et, d'un air implorant, fixe le visage de l'enfant qui affiche une mine réservée mais troublée. Est-ce un père absent ayant enlevé illégalement sa petite fille ou un monstrueux kidnappeur d'enfants? Nous l'ignorons. Le drame est celui de la fillette. Et nous voilà impitoyablement pris au piège dans l'atmosphère oppressante de cette pièce. *The Hurried Child* (2005) dévoile une minuscule reine de beauté, façon Jon Benet Ramsey, debout devant un rideau lamé au bord d'un podium de défilé de mode, pathétiquement grotesque avec son maquillage et dans sa robe en dentelles. Les Sanchez signalent que l'idée initiale pour cette image a été inspirée par le titre du livre réputé du psychologue David Elkins et non par l'affaire Ramsey. Mais la plupart des spectateurs ne pourront s'empêcher d'opérer l'effroyable association (fig. 5). En s'éloignant des thèmes de l'enfance et de l'adolescence dans leurs œuvres récentes, les Sanchez ont plutôt laissé apparaître une angoisse existentielle. Mais l'inspiration de ces images est apparemment empruntée aux ondes médiatiques. Notons que souvent les Sanchez ne se souviennent pas du contexte précis de l'image ou de l'idée qui est à l'origine d'une œuvre (un constat pouvant perturber les journalistes de profession). C'est plutôt l'essence du drame de l'histoire qui, logé dans leur mémoire et leur imagination, devient le terreau de leur travail. Par exemple, la première idée de leur photographie *Rescue Effort* (2006) fut déclenchée par un photo-reportage repéré dans un magazine d'informations quelques années auparavant et traitant d'un accident minier. Impulsivement, Carlos arracha la photo du magazine, détaché de son contexte, l'afficha sur le mur du studio. Il ne se souvient plus ni du photographe, ni de la publication, ni des circonstances particulières du sauvetage. Dans la photo des frères Sanchez, un homme gît face contre terre à moitié enseveli dans la boue. On n'y trouve aucune indication quant à la nature précise de cette catastrophe ou si elle est fatale pour la victime (fig. 6). C'est l'effort en lui-même qui est le sujet de la photographie. La posture des hommes entourant la victime indique l'urgence. Nous ne voyons pas leur visage. Une de leurs mains tendues et boueuses conduit notre œil vers le centre de l'image où les muscles crispés du bras d'un secouriste s'échinent, sa main subtilement rendue floue, comme entraînée par des mouvements désespérément saccadés. La source probable d'inspiration de cette image devient alors hors de propos tant cette représentation d'une victime et de ses secouristes remémore inévitablement toutes les catastrophes naturelles auxquelles nous avons assisté à travers les médias ces dernières années, du tsunami au Sud-Est Asiatique en 2004 au tremblement de terre dévastateur au Pakistan en 2005, de l'ouragan Katrina à tant d'autres catastrophes de moindre envergure. Toute image contemporaine des suites de violence soudaine évoque indubitablement des liens avec la culture mondiale du terrorisme dans laquelle nous nous trouvons actuellement. Une fois ces événements dépouillés de leurs particularités, les Sanchez ont réussi à conserver l'essence du

graphing fear is ultimately an exercise of control, a pathological hoarder provides a perfect metaphor. What could possess a person to hold on to every object he ever touched, but a refusal to accept the notion of ephemerality? Is not picture-making this same sort of hoarding? In a pathology that American theorist Brian Massumi calls "ambient fear," our media culture provides us with abundant and pervasive stimuli to build emotional defenses, which obviously have political and historical implications. In the preface to his book *The Politics of Everyday Fear*, Massumi includes a quote by William S. Burroughs: *"Never fight fear head-on. That rot about pulling yourself together, and the harder you pulls the worse it gets. Let it in and look at it. You will see it by what it does."* As apolitical filters of this phenomenon, the Sanchez' absorb and regurgitate random moments of this societal fear, sometimes poetically, sometimes literally, but always in a way meticulously styled to sift out all context except for the very moment of drama: the moment the debased child is pushed into the spotlight; the moment that rescue workers feel the weight of their responsibility; the moment we register the devastation that has been wrought by natural disaster or terrorism; the moment we face down annihilation, spiritual or physical. And there we sit, with the static frame of a photograph, looking at it, as Burroughs recommends, and seeing what it does. :: By **JOANNA LEHAN**

drame, drame dont les médias se saisissent de plus en plus pour tirer profit de nos peurs. À la télévision, dans les journaux, sur l'Internet, notre expérience visuelle de ces tragédies est éphémère. Pendant un bref moment, nous pouvons ressentir la terreur de la victime, mais de manière générale, la réaction émotionnelle et comportementale de la société consiste à pérorer sur le déclin moral, environnemental ou politique d'une civilisation capable de causer de telles horreurs et puis de se refermer derrière ses portes. Que signifie alors s'arrêter et vivre avec le drame psychologique contenu dans le cadre immuable d'une photographie? Cette retenue et ce contrôle nous rassure-t-il davantage? Le fait de mettre en scène de façon obsessionnelle de tels moments sur un plateau, puis de les saisir, représente-t-il une tentative de contrôler le danger et le chaos qui nous entourent? Une image intéressante à laquelle nous pourrions confronter ces questions s'intitule *The Gatherer* (2004). Le personnage principal est un un homme âgé, encombré par tout ce qu'il garde. Les frères Sanchez ont trouvé leur inspiration pour cette œuvre chez un homme qu'ils rencontrèrent au cours d'un voyage en France et avec qui ils nouèrent des liens d'amitié. Lors d'un dîner chez lui, les deux artistes furent étonnés de voir qu'il vivait au milieu d'un chaos d'objets. Ce désordre suggérait la folie alors que l'homme semblait tout à fait lucide et courtois (fig. 7). De retour à Montréal, les Sanchez s'attelèrent à réaliser une version de cette scène dans leur studio. À la question, soulevée plus haut, à savoir si la pratique de la mise en scène et de la photographie de la peur opérée par ces artistes est en dernier-ressort un exercice de contrôle, un thésaurisateur invétéré offre une métaphore parfaite. Qu'est-ce qui peu conduire une personne qui conserve chaque objet qu'elle a touché sinon un refus d'accepter le caractère éphémère des choses? La pratique photographique n'est-elle pas un mode semblable de thésaurisation? À la manière d'une pathologie appelée « peur ambiante » par le théoricien américain Brian Massumi, notre culture des médias nous envahi de nombreux stimuli nous incitant à nous construire des défenses émotionnelles (imprégnés nettement d'implications politiques et historiques). Dans la préface de son livre *The Politics of Everyday Fear*, Massumi ajoute une citation de William S. Burroughs : « *Never fight fear head-on. That rot about pulling yourself together, and the harder you pulls the worse it gets. Let it in and look at it. You will see it by what it does.* » (note 1) Les Sanchez absorbent des exemples de cette peur sociétale et, à la façon de filtre apolitique, les restituent parfois de façon poétique, parfois de façon littérale mais toujours de manière méticuleusement raffinée, après les avoir dépouillés des éléments contextuels pour ne conserver que l'essence du drame : le moment où l'enfant dévalorisé est placé sous les projecteurs, le moment où les secouristes éprouvent le poids de leurs responsabilités, le moment où nous réalisons les ravages causés par une catastrophe naturelle ou par un acte de terroriste, le moment où l'on tient tête à l'anéantissement spirituel ou physique... Quant à nous, nous voici assis en face d'une image statique, pour la contempler, comme le recommande Burroughs, et être attentifs a ces effets. :: Par **JOANNA LEHAN**

(note 1) : Traduction libre « N'affrontez jamais la peur. Se prendre en main : quelle connerie! Plus vous essayez, pire c'est. Laissez-la vous pénétrer, regardez-la bien. Vous la reconnaitrez à ces effets. »

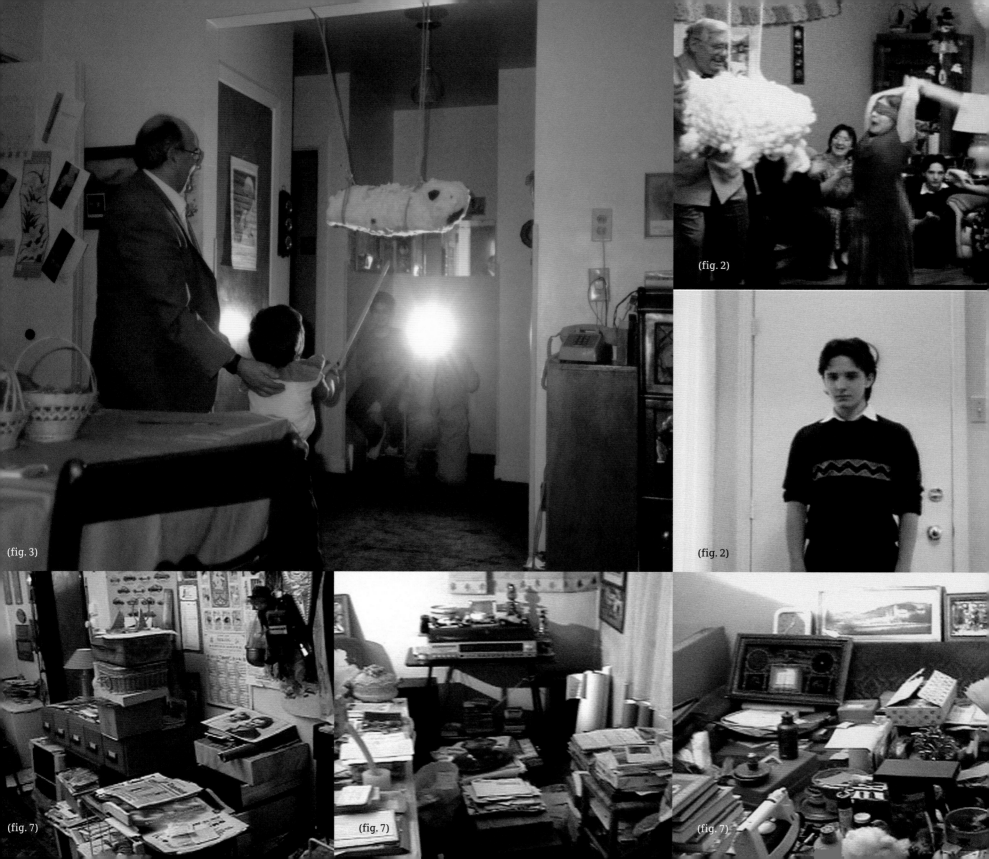

(fig. 2)

(fig. 3)

(fig. 2)

(fig. 7)

(fig. 7)

(fig. 7)

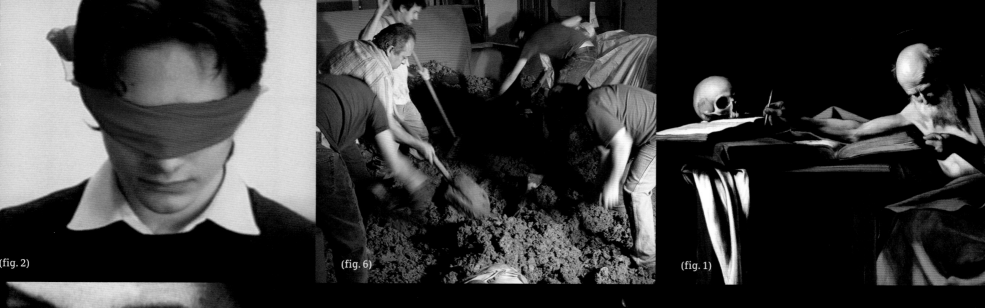

(fig. 2)

(fig. 6)

(fig. 1)

David Elkind, Ph.D.

THIRD EDITION

THE HURRIED CHILD

Growing Up Too Fast Too Soon

OVER 300,000 COPIES SOLD

(fig. 5)

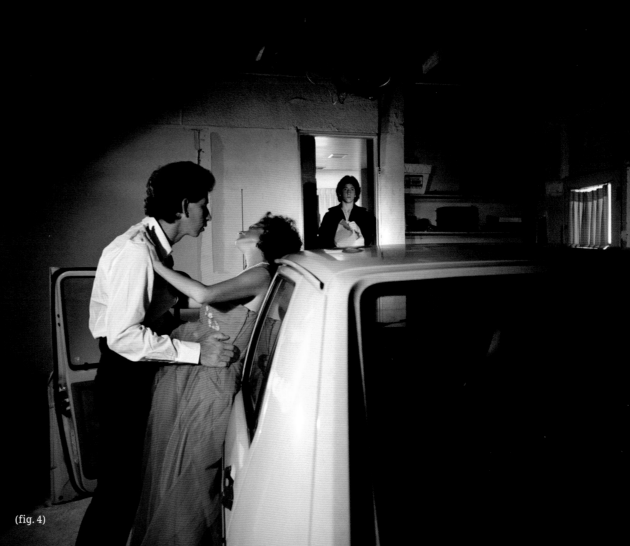

(fig. 4)

NATURAL SELECTION .. CHROMOGENIC COLOR PRINT / ÉPREUVE COULEUR CHROMOGÈNE, 2005 .. 24 X 96 INCHES / POUCES .. 61 X 244 CM .. EDITION OF / ÉDITION DE 6

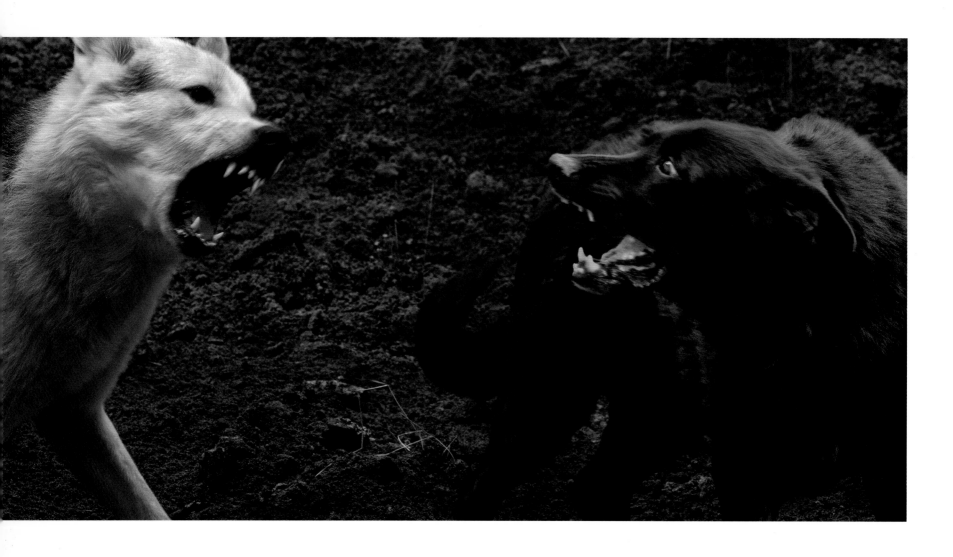

THE BAPTISM .. CHROMOGENIC COLOR PRINT / ÉPREUVE COULEUR CHROMOGÈNE, 2004 .. 40 X 50 INCHES / POUCES .. 102 X 127 CM .. EDITION OF / ÉDITION DE 6

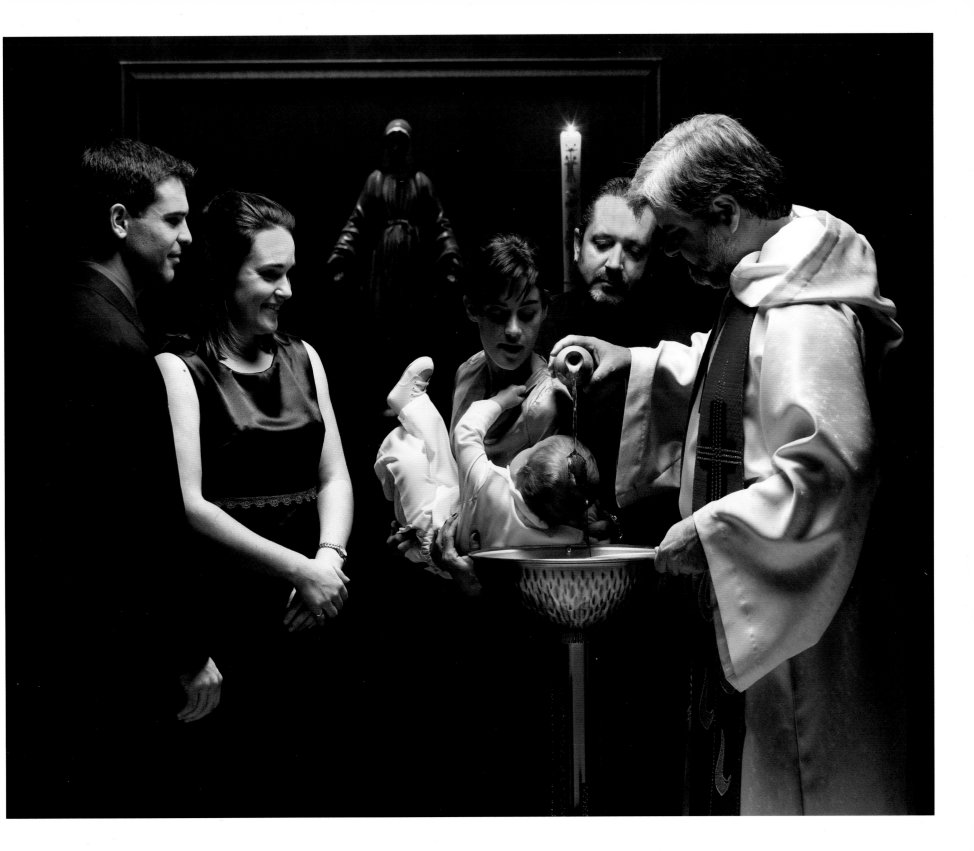

8 YEARS OLD .. CHROMOGENIC COLOR PRINT / ÉPREUVE COULEUR CHROMOGÈNE, 2003 .. 24 X 33 INCHES / POUCES .. 61 X 84 CM .. EDITION OF / ÉDITION DE 6

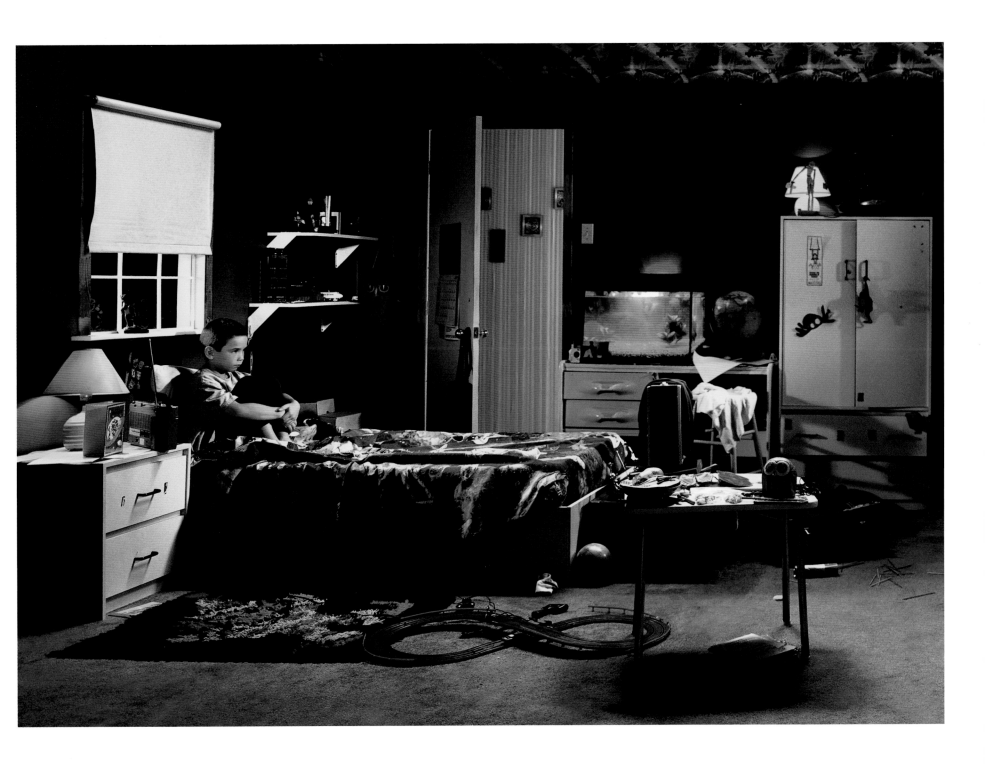

THE HURRIED CHILD .. CHROMOGENIC COLOR PRINT / ÉPREUVE COULEUR CHROMOGÈNE, 2005 .. 60 X 76 INCHES / POUCES .. 152 X 193 CM .. EDITION OF / ÉDITION DE 5

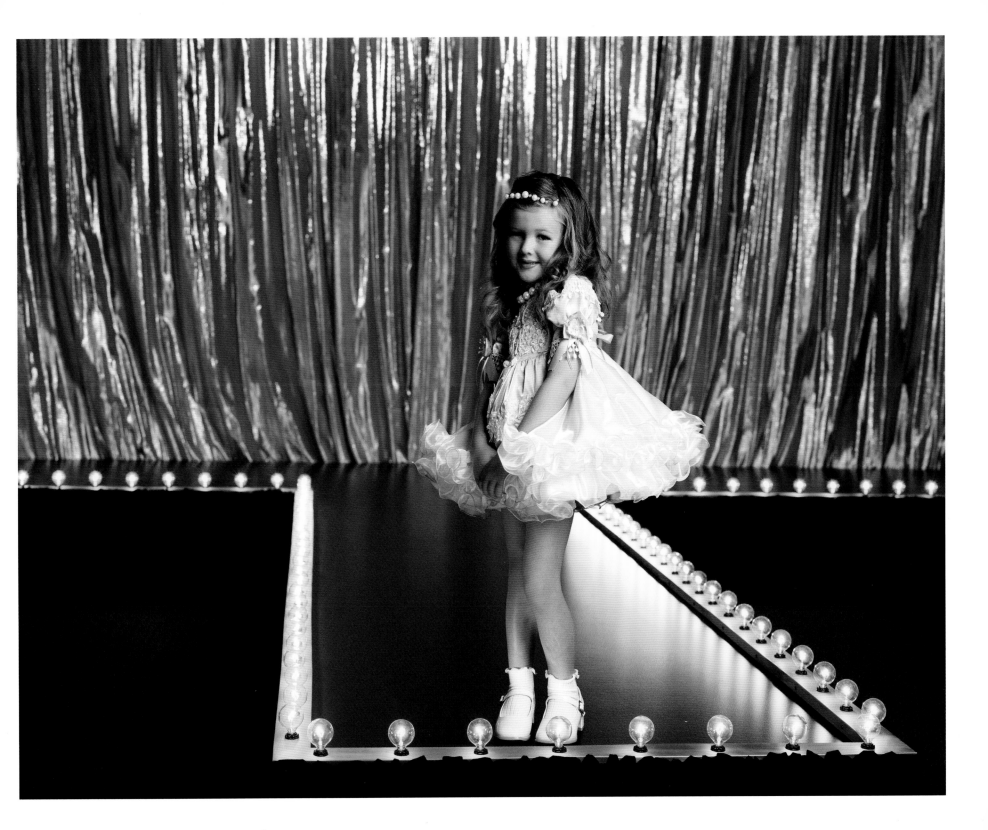

PINK BATHROOM .. CHROMOGENIC COLOR PRINT / ÉPREUVE COULEUR CHROMOGÈNE, 2001 .. 40 X 50 INCHES / POUCES .. 102 X 127 CM .. EDITION OF / ÉDITION DE 6

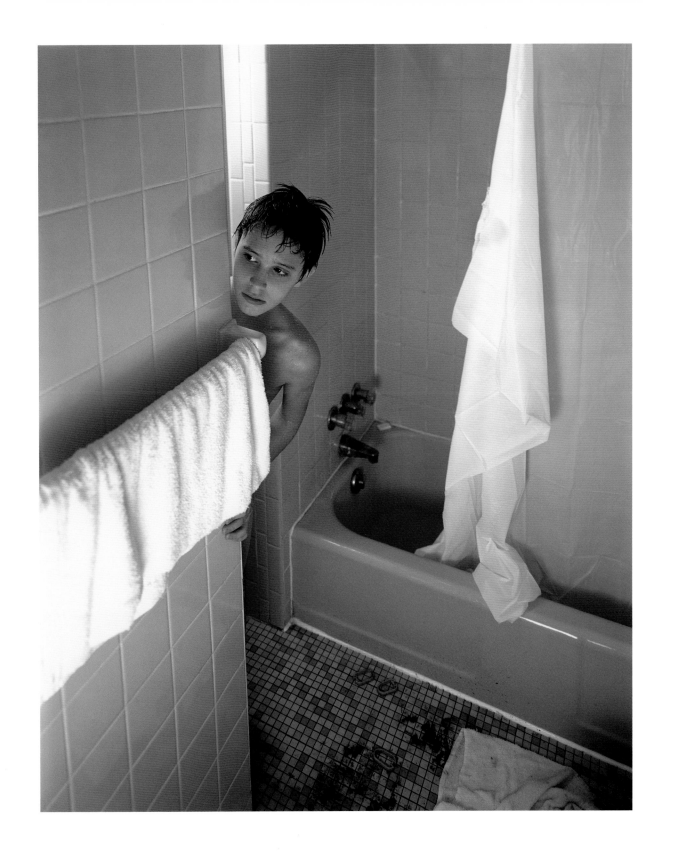

ABDUCTION .. CHROMOGENIC COLOR PRINT / ÉPREUVE COULEUR CHROMOGÈNE, 2004 .. 60 X 73 INCHES / POUCES .. 152 X 185 CM .. EDITION OF / ÉDITION DE 5

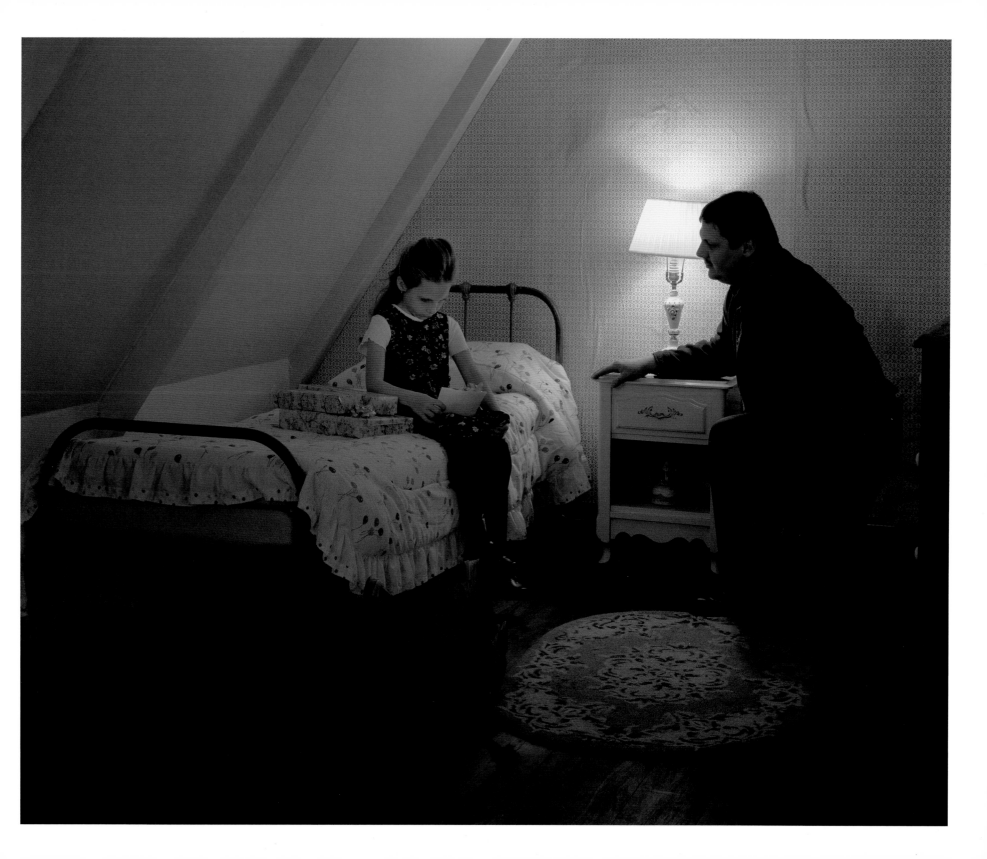

EASTER PARTY .. CHROMOGENIC COLOR PRINT / ÉPREUVE COULEUR CHROMOGÈNE, 2003 .. 46 X 72 INCHES / POUCES .. 116 X 190 CM .. EDITION OF / ÉDITION DE 6

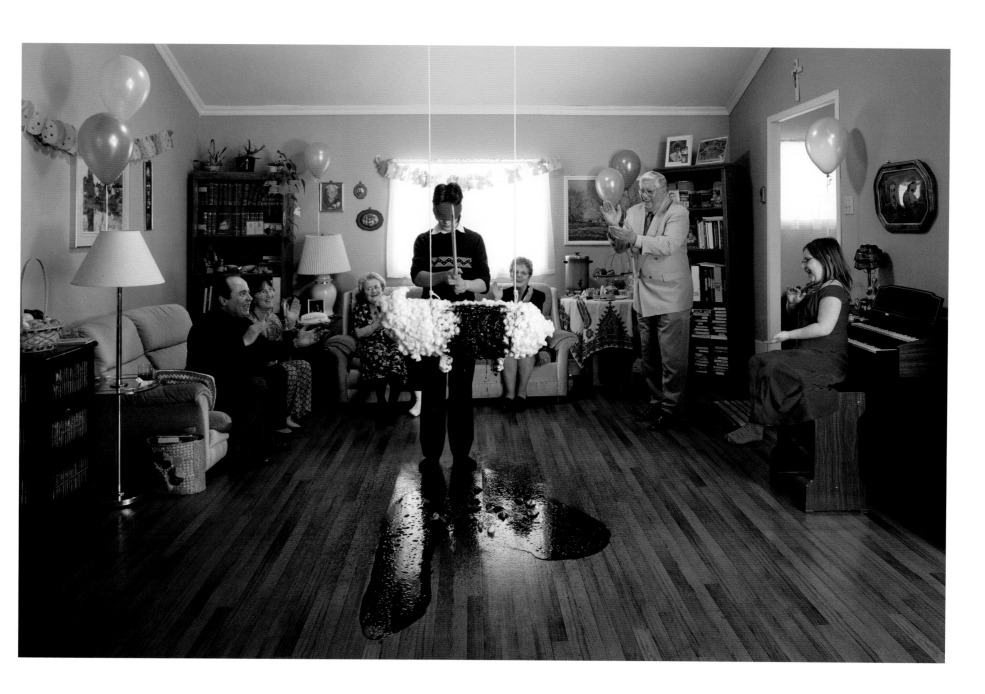

PRINCIPLES .. CHROMOGENIC COLOR PRINT / ÉPREUVE COULEUR CHROMOGÈNE, 2002 .. 40 X 50 INCHES / POUCES .. 102 X 127 CM .. EDITION OF / ÉDITION DE 6

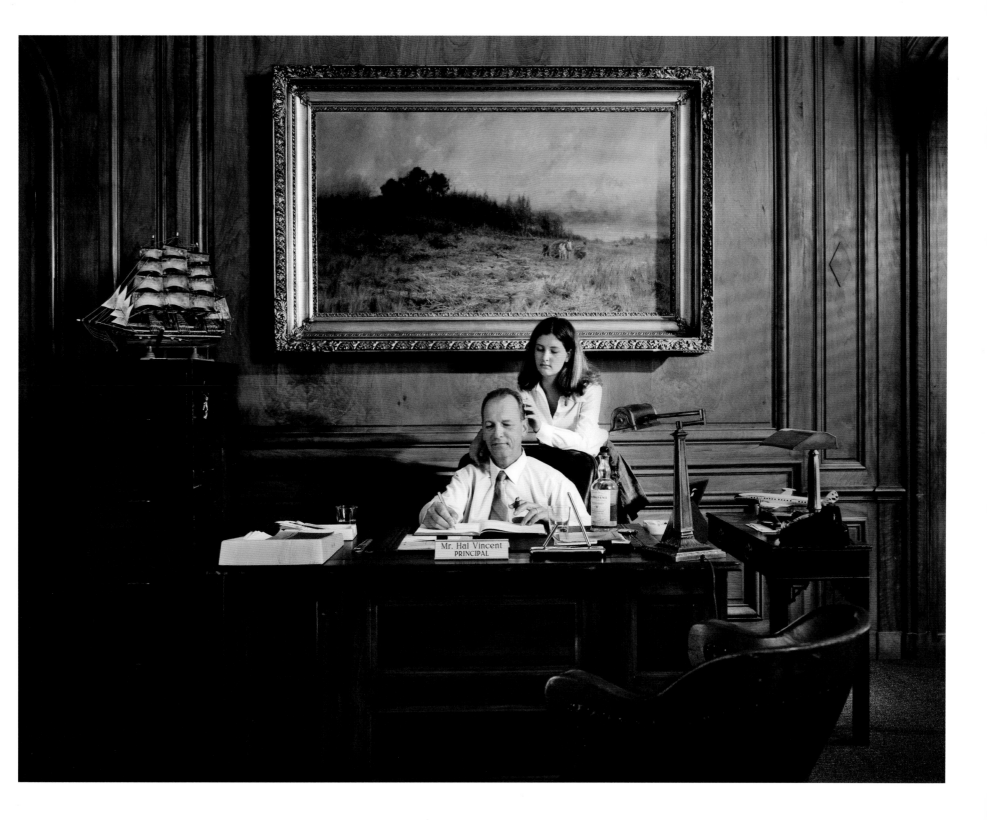

DESCENT .. CHROMOGENIC COLOR PRINT / ÉPREUVE COULEUR CHROMOGÈNE, 2003 .. 48 X 60 INCHES / POUCES .. 122 X 152 CM .. EDITION OF / ÉDITION DE 6

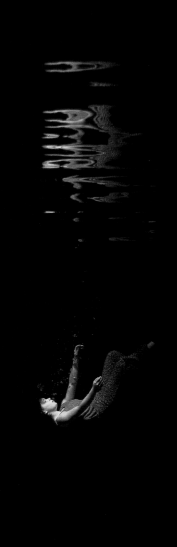

A MOTIVE FOR CHANGE .. CHROMOGENIC COLOR PRINT / ÉPREUVE COULEUR CHROMOGÈNE, 2004 .. 60 X 75 INCHES / POUCES .. 152 X 190 CM .. EDITION OF / ÉDITION DE 5

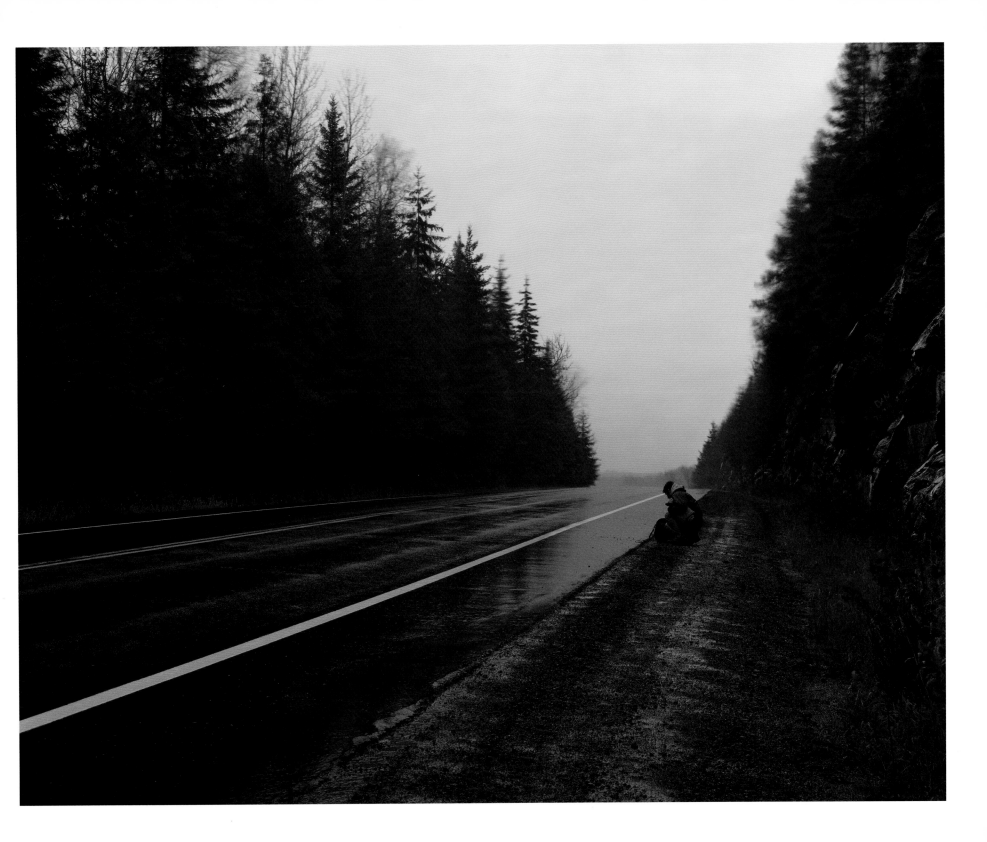

OVERFLOWING SINK .. CHROMOGENIC COLOR PRINT / ÉPREUVE COULEUR CHROMOGÈNE, 2002 .. 40 X 50 INCHES / POUCES .. 102 X 127 CM .. EDITION OF / ÉDITION DE 6

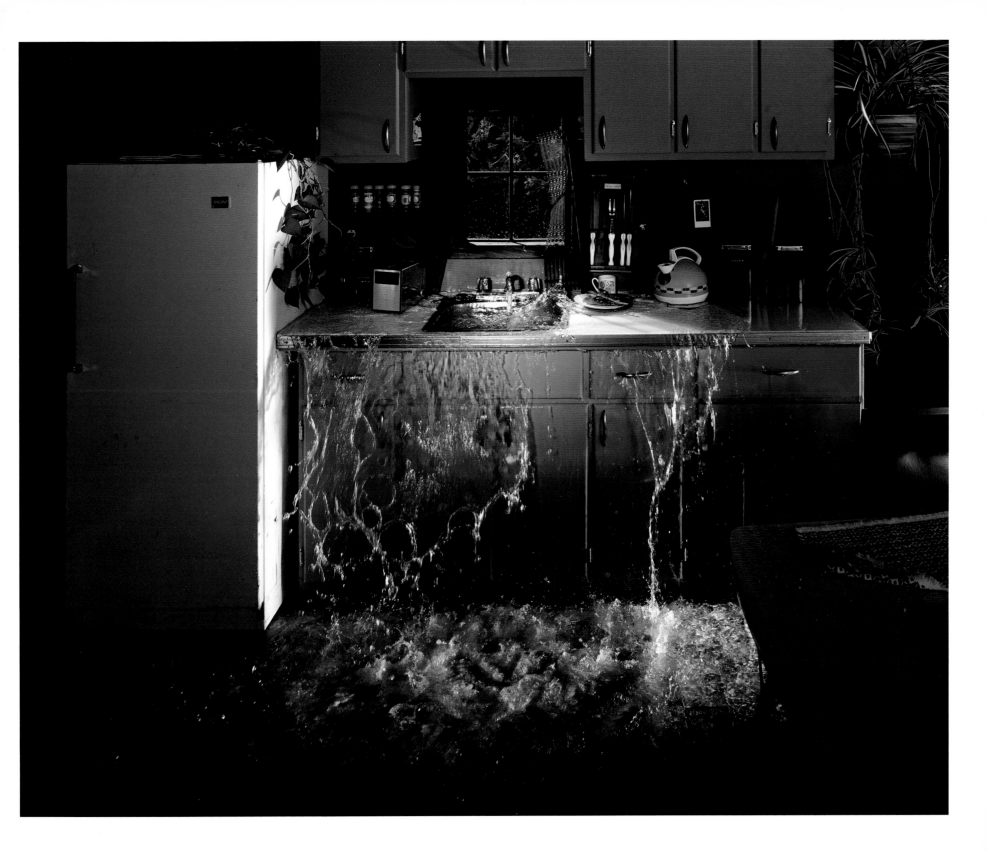

JOHN .. CHROMOGENIC COLOR PRINT / ÉPREUVE COULEUR CHROMOGÈNE, 2002 .. 40 X 50 INCHES / POUCES .. 102 X 127 CM .. EDITION OF / ÉDITION DE 6

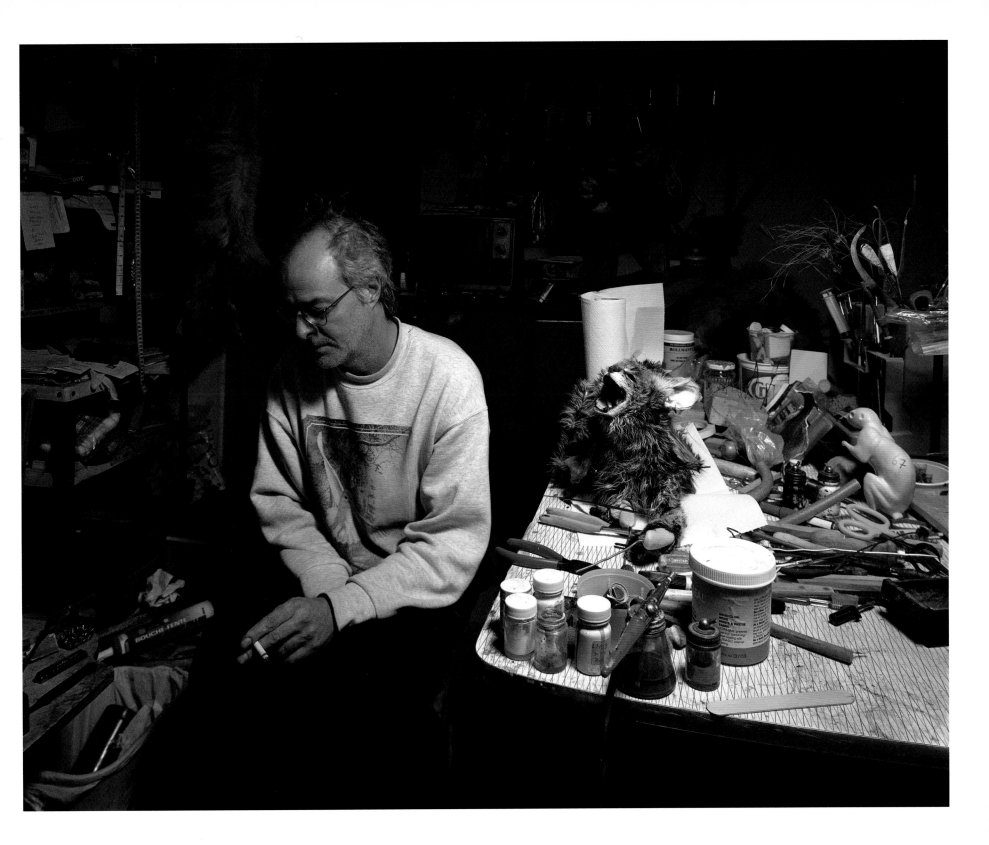

TRAIN WATCHER .. CHROMOGENIC COLOR PRINT / ÉPREUVE COULEUR CHROMOGÈNE, 2006 .. 48 X 60 INCHES / POUCES .. 122 X 152 CM .. EDITION OF / ÉDITION DE 5

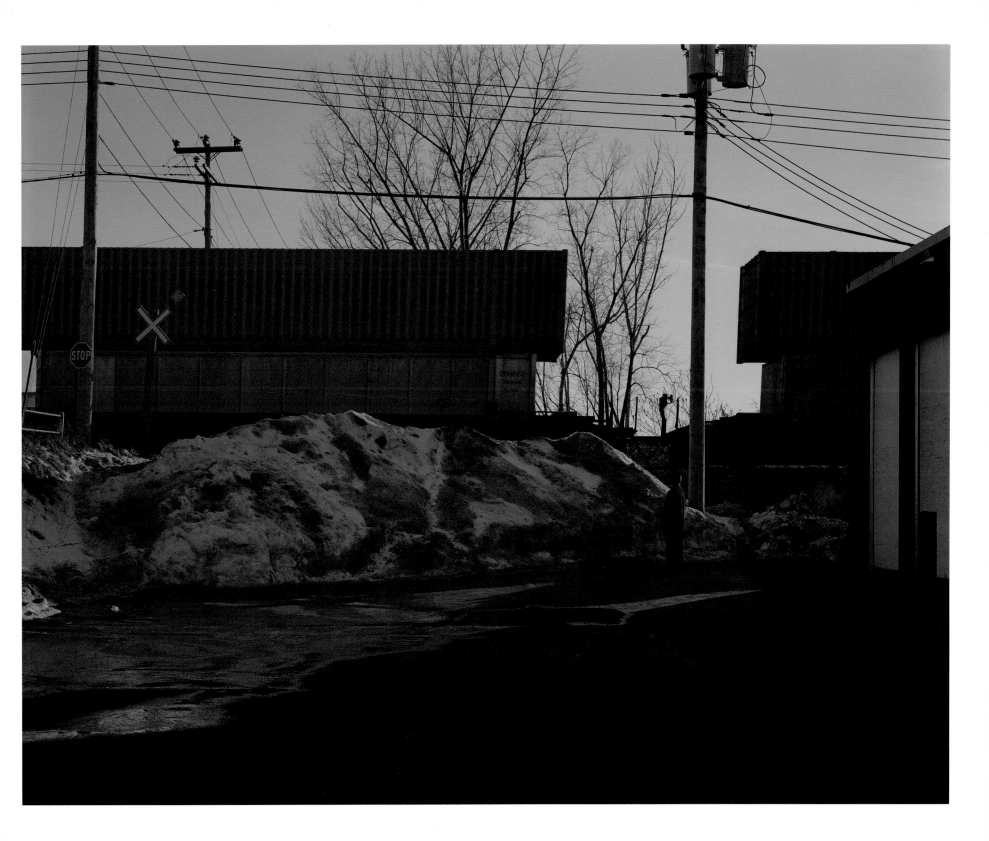

AFTER THE FIRE .. CHROMOGENIC COLOR PRINT / ÉPREUVE COULEUR CHROMOGÈNE, 2005 .. 60 X 83 INCHES / POUCES .. 152 X 210 CM .. EDITION OF / ÉDITION DE 5

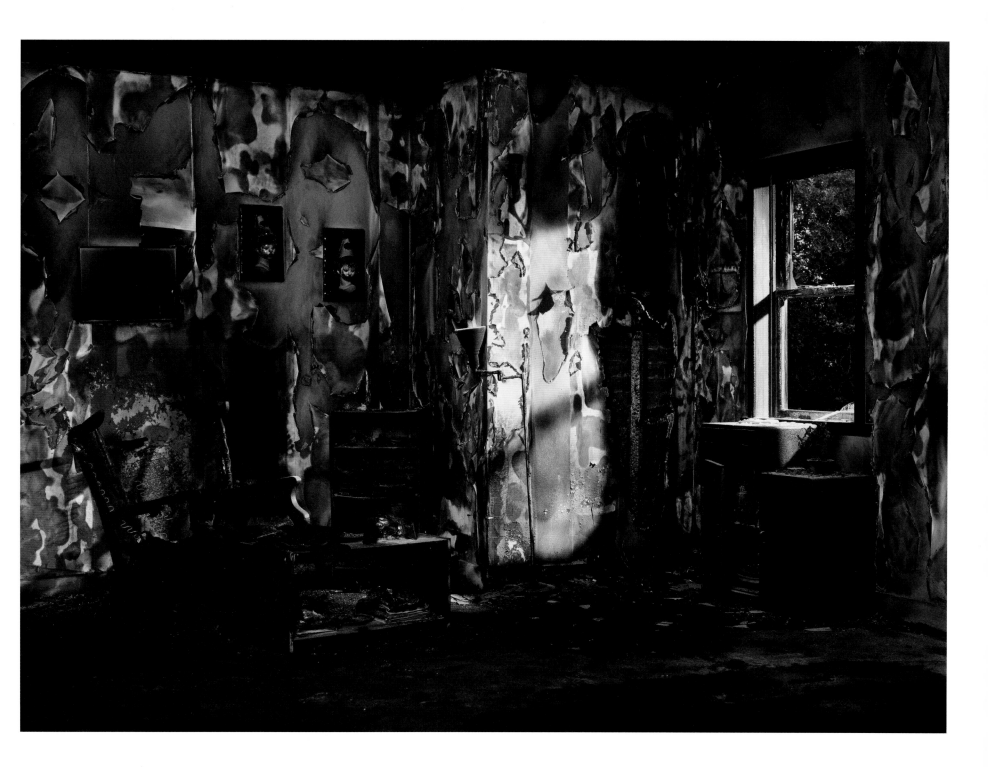

THE GATHERER .. CHROMOGENIC COLOR PRINT / ÉPREUVE COULEUR CHROMOGÈNE, 2004 .. 60 X 74 INCHES / POUCES .. 152 X 188 CM .. EDITION OF / ÉDITION DE 5

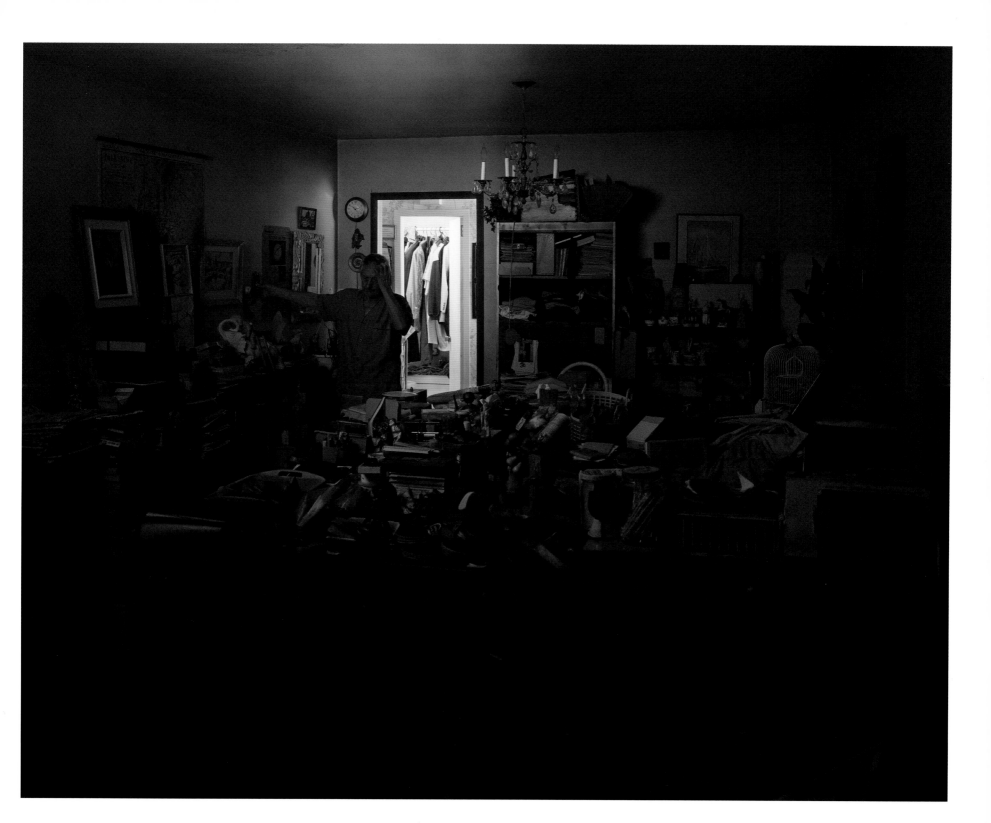

RESCUE EFFORT .. CHROMOGENIC COLOR PRINT / ÉPREUVE COULEUR CHROMOGÈNE, 2006 .. 42 X 74 INCHES / POUCES .. 106 X 188 CM .. EDITION OF / ÉDITION DE 5

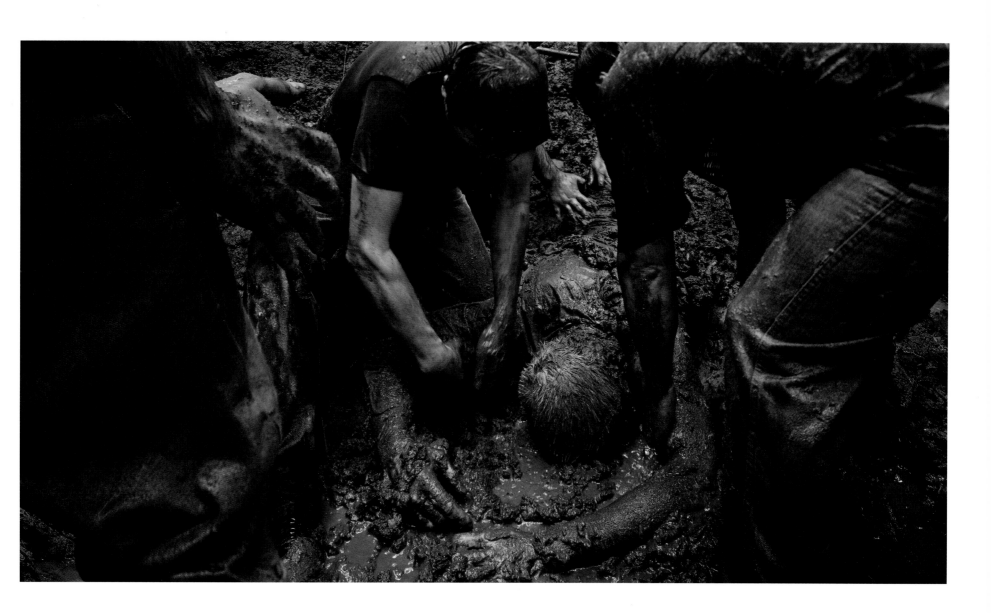

IDENTIFICATION .. CHROMOGENIC COLOR PRINT / ÉPREUVE COULEUR CHROMOGÈNE, 2007 .. 53 X 67 INCHES / POUCES .. 134 X 170 CM .. EDITION OF / ÉDITION DE 5

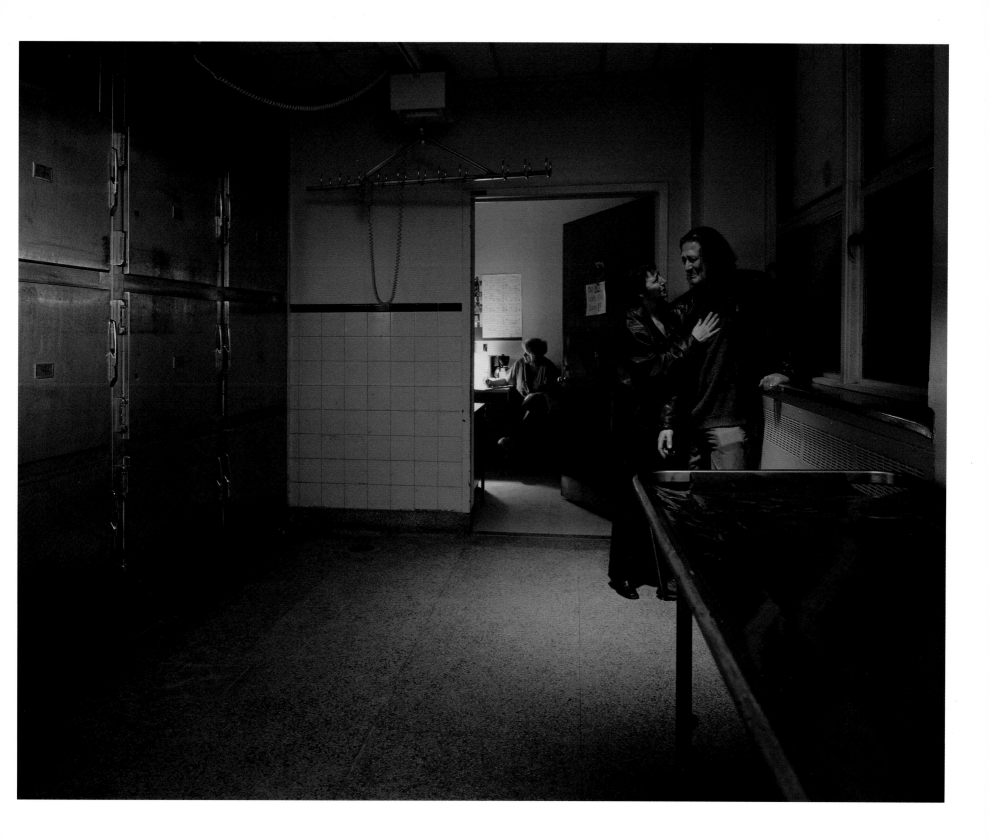

CREMATORIUM .. CHROMOGENIC COLOR PRINT / ÉPREUVE COULEUR CHROMOGÈNE, 2006 .. 30 X 85 INCHES / POUCES .. 76 X 216 CM .. EDITION OF / ÉDITION DE 6

ENTRE LA VIE
BETWEEN
LIFE AND DEATH
ET LA MORT

In their first installation, the Sanchez brothers have created the scene of a bus accident in which a passenger's near-death experience is projected within the bus as an hologram. The holographic technology used in this installation allows viewers to achieve a unique intimacy with a near-death experience. Based on several true accounts, this project seeks to create an honest depiction of a sacred moment in which life and death are a breath apart.

Between Life and Death,

Holographic video installation with sound, 2006

(Bus, stairs...)

Pour leur première installation, les frères Sanchez ont créé une scène d'accident d'autobus dans laquelle un passager fait l'expérience d'un phénomène de mort imminente. L'expérience est projetée sous forme d'hologramme à l'intérieur de l'autobus. La technologie holographique utilisée pour cette installation permet au spectateur de faire l'expérience intime d'un phénomène de mort imminente. Ce projet, qui est basé sur plusieurs témoignages d'expériences réelles, cherche à illustrer fidèlement un moment sacré pendant lequel vie et mort ne sont séparées que par un souffle.

Between Life and Death,

Installation vidéographique, holographique, sonore, 2006

(autobus, escalier...)

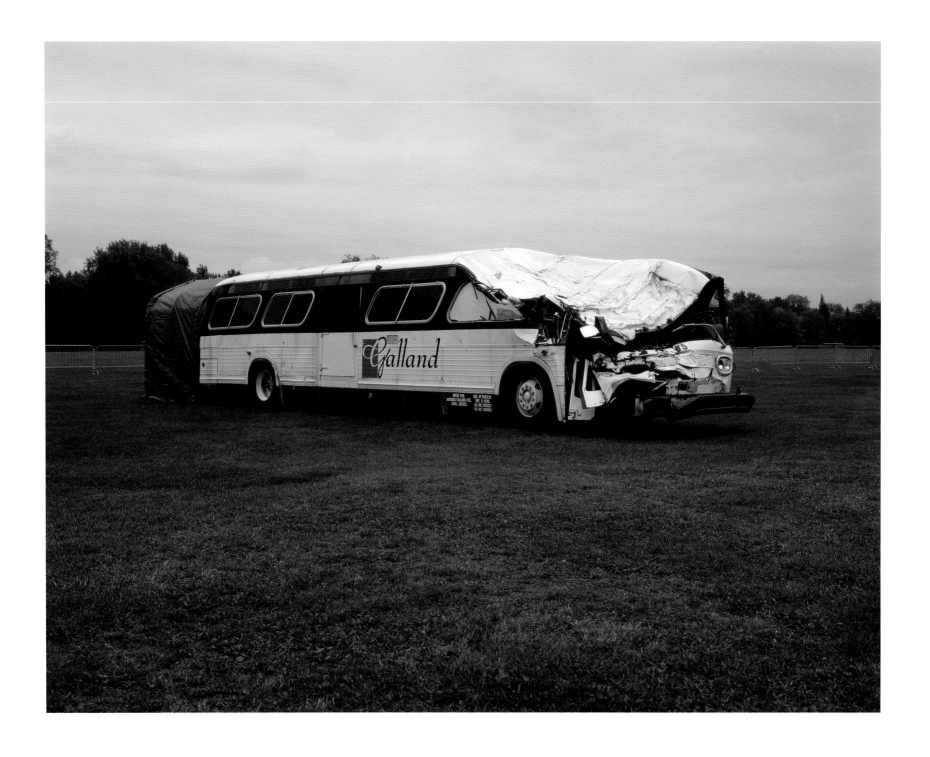

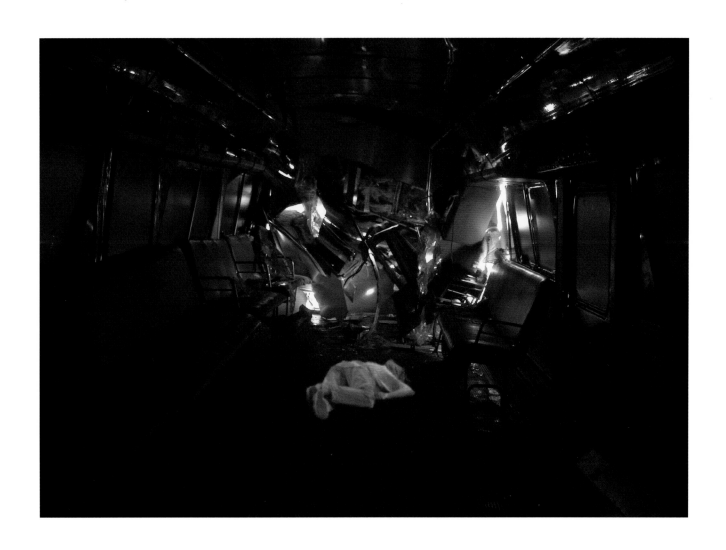

(LEFT / GAUCHE) INSTALLATION VIEW / VUE DE L'INSTALLATION, MUSÉE NATIONAL DES BEAUX-ARTS DU QUÉBEC, 2006.
(ABOVE AND FOLLOWING PAGES / CI-DESSUS ET PAGES SUIVANTES) INTERIOR VIEW OF BUS WITH HOLOGRAPHIC PROJECTION /
VUE DE LA PROJECTION HOLOGRAPHIQUE À L'INTÉRIEUR DE L'AUTOBUS.

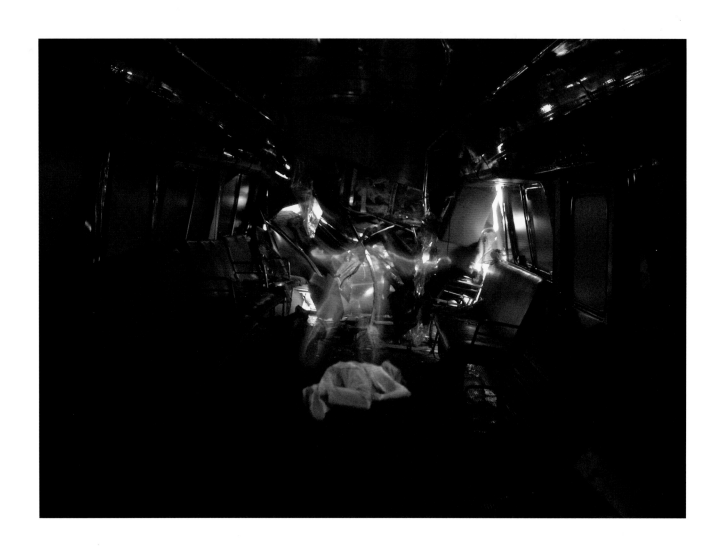

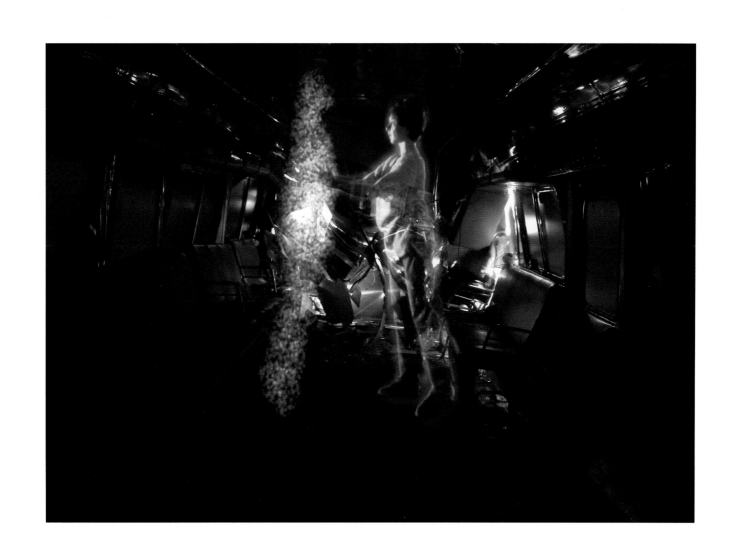

CV + BIBLIOGRAPHY CV + BIBLIOGRAPHIE

CARLOS & JASON SANCHEZ

Live and work in Montreal /
Habitent et travaillent à Montréal

— — — — — —

www.thesanchezbrothers.com
jason@thesanchezbrothers.com
carlos@thesanchezbrothers.com

— — — — — —

EDUCATION / ÉDUCATION

Carlos

1998 – 2001 Bachelor of Fine Arts,
Major Photography, Concordia University,
Montréal, Canada / Baccalauréat, Beaux-
Arts, Études majeures en Photographie,
Université Concordia, Montréal, Canada

Jason

2000 – 2001 Interdisciplinary Studies,
Concordia University, Montréal, Canada /
Études interdisciplinaires, Université
Concordia, Montréal, Canada

— — — — — —

SOLO EXHIBITIONS / EXPOSITIONS INDIVIDUELLES

2007 Galería Begoña Malone,
Madrid, Spain / Espagne – (June / juin)
2007 Christopher Cutts Gallery,
Toronto, Canada – (May / mai)
2007 Museum of Contemporary Canadian
Art, Toronto, Canada – (May / mai)
2007 VU, Québec, Canada – (May / mai)
2006 Foam_Fotografiemuseum,
Amsterdam, The Netherlands / Pays-Bas –
(June / juin)
2006 Espace F, Matane, Québec –
(March / mars)
2005 Torch Gallery, Amsterdam,
The Netherlands / Pays-Bas – (Sept.)
2004 Christopher Cutts Gallery,
Toronto, Canada – (May / mai)
2003 Dazibao, Montréal, Canada – (Nov.)
2003 Galerie LAB, Strasbourg, France – (Oct.)

2003 The Kyber Center for the Arts,
Halifax, Canada – (Feb. / fév.)
2002 Espace 306, Montréal, Canada –
(May / mai)

— — — — — —

GROUP EXHIBITIONS / EXPOSITIONS DE GROUPES

2007 Théâtre de la Photographie
et de l'Image, Nice, France – (May / mai)
2007 Houston Center for Photography,
Texas, USA / États-Unis – (April / avril)
2007 The Artist Network, New York, USA /
États-Unis – (Jan.)
2007 Catharine Clark Gallery,
San Francisco, USA / États-Unis – (Jan.)
2006 Musée d'art contemporain de
Montréal, Montréal, Canada – (Dec. / déc.)
2006 Art Mur, Montréal, Canada – (Oct.)
2006 Plan Large, Public Billboard
Installation, Montréal, Canada – (Sept.)
2006 Musée national du Québec,
Québec, Canada – (Sept.)
2006 International Center of
Photography, New York, USA /
États-Unis – (Sept.)
2006 Morgan Lehman Gallery, New York,
USA / États-Unis – (Aug. / août)
2006 Museum of Contemporary Canadian
Art, Toronto, Canada – (June / juin)
2006 Schroeder Romero Gallery, New York,
USA / États-Unis – (May / mai)
2006 Christopher Cutts Gallery,
Toronto, Canada – (Jan.)
2005 Musée d'art contemporain de
Montréal, Montréal, Canada – (Oct.)
2005 Arnot Art Museum,
New York, USA / États-Unis – (Oct.)
2005 Aeroplastics Contemporary,
Brussels, Belgium / Belgique – (Oct.)
2005 Städtische Galerie, Waldkraiburg,
Germany / Allemagne – (Oct.)

2005 Kunstmuseum Heidenheim,
Heidenheim, Germany / Allemagne –
(July / juillet)
2005 Galería Begoña Malone,
Madrid, Spain / Espagne – (June / juin)
2005 Claire Oliver Gallery,
New York, USA / États-Unis – (May / mai)
2005 Städtisches Museum, Zwickau,
Germany / Allemagne – (April / avril)
2005 Gallery 500, Portland,
USA / États-Unis – (March / mars)
2005 Christopher Cutts Gallery,
Toronto, Canada – (March / mars)
2005 Neuer Berliner Kuntsverein,
Berlin, Germany / Allemagne – (Jan.)
2004 Vox, Montréal, Canada – (Aug. / août)
2004 Christopher Cutts Gallery,
Toronto, Canada – (July / juillet)
2004 Musée national des beaux-arts
du Québec, Québec, Canada – (June / juin)
2003 Galerie Trois Points, Montréal,
Canada – (Nov.)
2003 Stewart Hall Art Gallery,
Montréal, Canada – (Sept.)
2003 Christopher Cutts Gallery,
Toronto, Canada – (July / juillet)
2003 ArtSutton, Sutton, Canada – (Jan.)
2002 Milk. Bedroom Gallery,
Toronto, Canada – (April / avril)
2001 Leonard & Bina Ellen Gallery,
Montréal, Canada – (May / mai)

— — — — — —

ART FAIRS / FOIRE D'ART CONTEMPORAIN

2007 Art Chicago, Chicago,
USA / États-Unis – (April / avril)
2007 Scope Art Fair, New York,
USA / États-Unis – (March / mars)
2006 Scope Art Fair, Miami,
USA / États-Unis – (Dec. / déc.)
2006 Paris Photo, Paris, France – (Nov.)

2006 Art Brussels, Brussels,
Belgium / Belgique – (April / avril)
2006 Scope Art Fair, New York,
USA / États-Unis – (March / mars)
2006 Works on Paper, New York,
USA / États-Unis – (March / mars)
2006 ARCO International Contemporary
Art Fair, Madrid, Spain / Espagne –
(Feb. / fév.)
2005 Scope Art Fair, Miami,
USA / États-Unis – (Dec. / déc.)
2005 Paris Photo, Paris, France – (Nov.)
2005 Art Fair Cologne, Cologne,
Germany / Allemagne – (Nov.)
2005 Toronto International Art Fair,
Toronto, Canada – (Nov.)
2005 Scope Art Fair, New York,
USA / États-Unis – (March / mars)
2005 ARCO International Contemporary
Art Fair, Madrid, Spain / Espagne –
(Feb. / fév.)
2005 Palm Beach 3, West Palm Beach,
USA / États-Unis – (Jan.)
2004 Scope Art Fair, Miami,
USA / États-Unis – (Dec. / déc.)
2004 Toronto International Art Fair,
Toronto, Canada – (Sept.)
2003 Toronto International Art Fair,
Toronto, Canada – (Nov.)
2003 Art Fourm Berlin, Berlin,
Germany / Allemagne – (Sept.)
2003 Le Salon du Printemps,
Montréal, Canada – (May / mai)
2002 Scope Art Fair, Miami,
USA / États-Unis – (Dec. / déc.)
2002 The Armory Photography Art Fair,
New York, USA / États-Unis – (Sept.)

— — — — — —

COLLECTIONS / COLLECTIONS

Canada Council Art Bank, Canada
21c Museum, Louisville, Kentucky
Museum of Fine arts, Houston, Texas
Montréal Museum of Fine Arts, Montréal, Canada
Musée d'art contemporain de Montréal, Montréal, Canada
Musée national des beaux-arts du Québec, Québec, Canada
Private Collections in Canada, United States and Europe / **Collections privées** au Canada, au États-Unis et en Europe

— — — — — — —

GRANTS / BOURSES

2007 Canada Council for the Arts
2006 Conseil des arts et des lettres du Québec
2005 Conseil des arts et des lettres du Québec
2004 Conseil des arts et des lettres du Québec
2003 Conseil des arts et des lettres du Québec
2003 Du Maurier Arts Council
2001 Du Maurier Arts Council

— — — — — — —

PUBLICATIONS / PUBLICATIONS

2006 **Ecotopia – The Second ICP Triennial of Photography and Video**, Published by the International Center of Photography, New York, USA / Steidl, Germany, 2006
2005 **Afinidades – Electivas / Elective – Affinities**, Published by ARCO / IFEMA, Madrid, 2005
2005 **The Flayed Land**, Published by Galería Begoña Malone/Christopher Cutts Gallery, Madrid, 2005

2005 **Zeitgenossische Fotokunst aus Kanada**, Published by Neuer Berliner Kunstverein, Berlin, 2005
2005 **The Space of Making**, Published by VOX, Montréal, Canada, 2005
2004 **Fabulation**, Published by VOX, Montréal, Canada, 2004
2004 **Disruptions: Subversion and Provocation in the Art of Carlos and Jason Sanchez**, Published by Christopher Cutts Gallery, Toronto, Canada, 2004

— — — — — — —

BIBLIOGRAPHY / BIBLIOGRAPHIE

2006 Zamudio, R.: *Darkness Ascends*, Flash Art, November 2006, p. 57
2006 Baillargeon, S.: *Une Maison de la photo à la dent longue*, Le Devoir, 14/09/2006 p. B8 (Reproduction)
2006 LeBlanc, B.: *Un autobus accidenté par l'art des frères Sanchez*, Courier Laval, 14/09/2006 p.13
2006 Sanac, E.: *The Sanchez Brothers*, Bant, Issue 21, p.15-18 2006 (Reproduction)
2006 Fricke, K.: *Recent Works*, Beautiful / Decay, Issue N 2006, p.64-69 (Reproduction)
2006 Somzé, C.: *Digital Backdrops and Drop-outs of Daily Life*, Eyemazing 01-2006 p.12-23 (Reproduction)
2005 De Jongh, X,: *Sanchez Brothers / Torch Gallery*, Kunstneeld, n° 9 p. 54 07/09/2005 (Reproduction)
2005 Sánchez, S.: *La Tierra Desollada*, art.es International Contemporary Art n° 9 01/07/2005 (Reproduction)
2005 Carpio, F.: *Los Modernos Prometeos*, ABCD las artes y las letras, 07/7/2005 (Reproduction)
2005 Goddard, P.: *Snap To Attention*, Toronto Star, 03/10/05, (Reproduction)

2005 Grande, John K.: *The Space of Making*, Vie des arts, No. 198, Spring 2005
2004 Campbell, D. J.: *Virtual Angst*, Border Crossings, November 2004, p. 28-35 (Reproduction)
2004 Gladman, R.: *Rewind*, Canadian Art, Fall 2004, p.154, (Reproduction)
2004 Zeppetelli, J.: *Fabulous*, Hour, 09/09/04, p.24
2004 Goddard, P.: *Capturing the Cinematic in Real Life*, Toronto Star, 5/20/04, (Reproduction)
2004 McLeod, S.: *Portfolio: Selected Works*, Prefix Photo, 01/5/04, p.48-49 (Reproduction)
2004 Leith Gollner, A.: *The Sanchez Brothers Soak it All in*, Maclean's, 10/05/04, p.53 (Reproduction)
2003 Delgado, J.: *Carlos et Jason Sanchez Forment un Jeune Collectif Explosif*, La Presse, 14/12/03
2003 Lamarche, B.: *Scènes de Genre*, Le Devoir, 13/12/03, p. E6 (Reproduction)
2003 Tousignat, I.: *Wonder Boys*, Hour, 04/12/03, p.30 (Reproduction)
2003 Sanford, J.: *Even Better Than the Real Thing*, The McGill Daily, 01/12/03, p. 24 (Reproduction)
2004 Crevier, L.: *Frères de Sang*, Ici, 27/11/04, p.34 (Reproduction)
2003 Musgrave, S.: *Young Offenders*, Montréal Mirror, November 20, 2003, p.34 (Reproduction)
2004 Leith Gollner, A. & Webster, D.: *Young Bloods*, Maisonneuve, 01/10/04, p.66-71 (Reproduction)
2003 Carpentier, J.: *Inter-Urbains*, Dernières Nouvelles d'Alsace, 11/10/03, p.1C
2003 Milroy, S.: *Summer 2003: Photo Based Works*, Globe and Mail, 08/16/03, p.r18

2003 D. Sellers, G.: *After Babel*, Maisonneuve, spring 2003, p.36 (Reproduction)
2003 Shinn, E.: *Clicking Kitsch*, Hour, 10/30/03, p.30 (Reproduction)
2003 Mavrikakis, N.: *Squelettes dans le Placard*, Voir, 16/05/03, p.46 (Reproduction)
2002 Shepherd, S.: *What Lies Beneath*, Pursuit Magazine, Summer 2002 p.24-25 (Reproduction)
2002 Gollner, A.: *See You In Court*, Montréal Mirror, 02/05/03 p.43
2002 Paiment, G.: *Sordid Themes into High Art*, Montréal Mirror, 03/01/02, p.36, (Reproduction)
2001 Black, B.: *Fine Art Students Sweep the Québec du Maurier Awards*, Thursday Report, 06/12/01, p.1

— — — — — —